Sommerpalais und Fürstlich Greizer Park

Amtlicher Führer

verfasst von
Gotthard Brandler, Eva-Maria von Máriássy,
Franz Nagel, Helmut-Eberhard Paulus,
Catrin Seidel und Günther Thimm

T0339302

STIFTUNG THÜRINGER SCHLÖSSER UND GÄRTEN

Titelbild: Sommerpalais Greiz, Ansicht von Süden
Umschlagrückseite: Gartensaal, Wandfeld mit Stuckaturen (Detail)

Impressum

Abbildungsnachweis

Staatliche Bücher- und Kupferstichsammlung Greiz: Seite 11, 15, 38, 39, 41, 42, 44, 45, 55, 60, 61, 65, 68, 72, 74 – Stiftung Thüringer Schlösser und Gärten (Constantin Beyer): Titelbild, Seite 17, 21, 22, 24, 26, 27, 28, 29, 31, 32, 34, 37, 46, 48, 49, 50, 89, Umschlagrückseite – Stiftung Thüringer Schlösser und Gärten (Hajo Dietz): Seite 6 – Stiftung Thüringer Schlösser und Gärten (Niels Fleck): Seite 4 – Stiftung Thüringer Schlösser und Gärten (Karin Hobe): Seite 75 – Stiftung Thüringer Schlösser und Gärten (Christian Lentz): Seite 73, 91, 92, 93 – Stiftung Thüringer Schlösser und Gärten (Roswitha Lucke): Seite 20, 23, hintere Umschlagklappe – Stiftung Thüringer Schlösser und Gärten (Helmut Wiegel): Seite 18, 53, 54, 56, 58/59, 62/63, 67, 70, 71, 76, 78, 80, 83, 85, 87 – Christian Freund: Seite 19 – Sven Raecke: Seite 16 – Catrin Seidel: Seite 77

Gestaltung und Produktion
Edgar Endl, Deutscher Kunstverlag

Reproduktionen
Birgit Gric, Deutscher Kunstverlag

Druck und Bindung
Grafisches Centrum Cuno, Calbe

Bibliografische Information der Deutschen Nationalbibliothek
Die Deutsche Nationalbibliothek verzeichnet diese Publikation
in der Deutschen Nationalbibliografie; detaillierte bibliografische
Daten sind im Internet über http://dnb.d-nb.de abrufbar.

2., überarbeitete Auflage 2014
Deutscher Kunstverlag GmbH Berlin München
Paul-Lincke-Ufer 34, 10999 Berlin
www.deutscherkunstverlag.de

© 2014 Stiftung Thüringer Schlösser und Gärten, Rudolstadt,
und Deutscher Kunstverlag Berlin München
ISBN 978-3-422-02379-6

Inhaltsverzeichnis

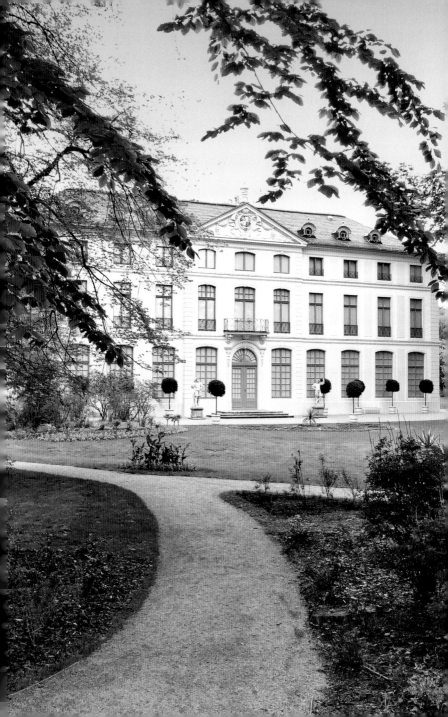

Vorwort des Herausgebers

Das Sommerpalais Greiz und der zugehörige Fürstlich Greizer Park sind seit dem 12. September 1994 im Eigentum der Stiftung Thüringer Schlösser und Gärten. Aufgabe der Stiftung ist es, kulturhistorisch bedeutsame Liegenschaften in einem ganzheitlichen Sinne zu erhalten, zu pflegen, zu erforschen und als Kultur- und Bildungsgut zu vermitteln. Der Auftrag des lebendigen Tradierens kultureller Werte von Generation zu Generation, auch im Sinne des demokratischen Selbstverständnisses für den Erhalt der vom Kulturvolk geschaffenen Werte einzustehen, ist dabei von zentraler Bedeutung. Zugleich soll erfahrbar werden, dass unser höfisches Erbe ein wesentlicher Teil des gesamten, spezifisch europäischen Kulturerbes ist. Einen wesentlichen Teil der Verwirklichung des Stiftungsauftrages stellt daher die Publikation der Amtlichen Führer dar.

Nach den ursprünglichen Planungen sollte dieser Amtliche Führer aus dem besonderen Anlass des Abschlusses der Sanierung von Sommerpalais und Park im Jahr 2013 erscheinen. Die beträchtlichen Schäden durch das Hochwasser im Juni 2013 erfordern aber nun die Herausgabe einer Übergangsfassung, die dem derzeitigen Zustand und den laufenden Wiederherstellungsarbeiten in der Anlage Rechnung trägt.

Wie bei Amtlichen Führern üblich, enthält die Publikation neben dem geschichtlichen Abriss eine Bestandsbeschreibung von Palais und Park, Rundgänge und die Würdigung aus kunstgeschichtlicher und denkmalpflegerischer Sicht. Der vorliegende Text beruht auf der kollektiven Zusammenarbeit der Autoren: Gotthard Brandler übernahm die Geschichte des Fürstenhauses, Eva-Maria von Máriássy, M. A., den Beitrag zur Staatlichen Bücher- und Kupferstichsammlung, Dipl.-Ing. Catrin Seidel und Dipl.-Ing. Günther Thimm widmeten sich den Beiträgen zum Park, Prof. Dr. Helmut-Eberhard Paulus erarbeitete die denkmalpflegerischen Aufgaben und Ziele. Die übrigen Beiträge verfasste Dr. Franz Nagel. Herzlicher Dank für die Betreuung der Publikation gilt den am Lektorat beteiligten Mitarbeitern der Stiftung Thüringer Schlösser und Gärten unter der Koordination durch Dr. Susanne Rott, schließlich allen an Gestaltung, Bebilderung und Herstellung Beteiligten, einschließlich des Verlags.

<div align="right">

Prof. Dr. Helmut-Eberhard Paulus
Direktor der Stiftung Thüringer Schlösser und Gärten

</div>

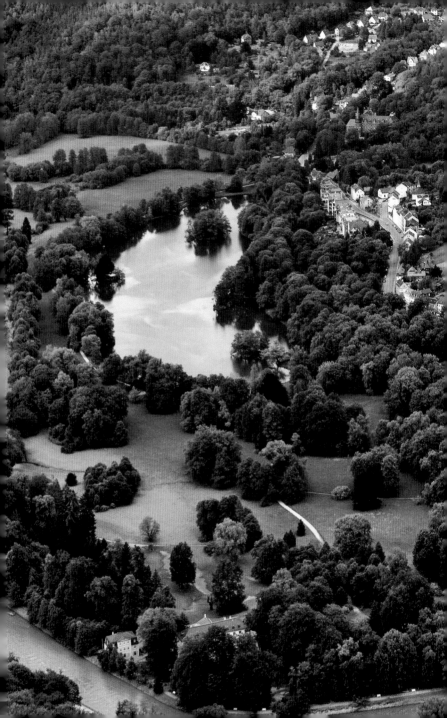

Einführung

Vieles erinnert in Greiz noch heute an die Jahrhunderte während Funktion als Residenzstadt. Über der Altstadt mit ihren eindrucksvollen Bauten thront auf einem steilen Felsen das Obere Schloss, Stammsitz der Älteren Linie des Hauses Reuß. In der Stadt am Ufer der Elster erinnern das Untere Schloss und die benachbarte klassizistische Kirche an die zeitweilige Teilung des ohnehin überschaubaren Territoriums in die Linien Obergreiz und Untergreiz. Die gegenüberliegende südliche Elsteraue ist vom Bürgertum der Gründerzeit geprägt und bezeugt die Expansion der wohlhabenden Stadt im 19. Jahrhundert. Dort entstanden historistische Villen und Bürgerhäuser, ein Postamt und der Bahnhof. Beim Bau der Bahnlinie durch das Elstertal sorgte der regierende Fürst für eine außergewöhnliche Lösung. Er ließ den Schlossberg mit seiner Residenz untertunneln, um die nördliche Talaue nicht zu beeinträchtigen. Dort war seit 1800 ein großer Landschaftspark entstanden, der auf diese Weise unberührt bleiben konnte. Kernstück des Parks sind seit dem späten 19. Jahrhundert der Blumengarten und der Pleasureground am Fuß des Schlossbergs. Diese beiden Parkbereiche umschließen das Sommerpalais. Es entstand in den 1760er Jahren und diente bis 1918 der Älteren Linie des Hauses Reuß als Sommerresidenz in Sichtweite des Oberen Schlosses.

Bauherr des Sommerpalais war Graf Heinrich XI. Reuß Älterer Linie (1722–1800). Er hatte eine umfassende Bildung genossen und vor seinem Regierungsantritt die übliche Prinzenreise absolviert. Die Reise nutzte er ungewöhnlich intensiv. Vor allem in Frankreich hielt er sich lange auf. Es ist überliefert, dass er sich dabei für Architektur interessierte und mit Architekten bereits über Pläne für sein künftiges Sommerpalais sprach. Als ein Vierteljahrhundert später der Bau Gestalt annahm, war ihm der französische Einfluss deutlich anzusehen. Vor allem die Fassade nimmt auf französische Adelsbauten Bezug. Heinrich nutzte das Sommerpalais ab 1769 als Sommersitz und wertete schrittweise die Innenausstattung auf. Der repräsentative Ausbau war Teil seiner kostspieligen Bemühungen um eine Standeserhöhung, die er 1778 erwirkte: Der Graf wurde in den Stand eines Reichsfürsten erhoben.

Das Sommerpalais fügte sich zunächst in einen barocken Lustgarten ein. Als 1799 ein Hochwasser die Anlage verwüstete, entschloss man sich zu einem gartenkünstlerischen Neubeginn. Es entstand ein Land-

schaftspark, der sich im Lauf des 19. Jahrhunderts über die gesamte Auenwiese ausdehnte. Seine bis heute prägende Gestalt erhielt der Park ab 1873. Der in Europa gefragte Gartenkünstler Carl Eduard Petzold (1815–1892), ein Schüler von Hermann Fürst Pückler-Muskau (1785–1871), lieferte die Pläne für eine Umgestaltung und Erweiterung der bestehenden Anlage. Die Fortentwicklung und Umsetzung der Pläne übernahm Rudolph Reinecken (1846–1928), der bis weit in das 20. Jahrhundert die Geschicke des Greizer Parks lenkte.

Nach 1918 gingen Sommerpalais und Fürstlich Greizer Park in Staatsbesitz über. Das Palais wurde Sitz der als Stiftung der Älteren Linie des Hauses Reuß neu gegründeten Staatlichen Bücher- und Kupferstichsammlung. Den Gründungsbestand bildeten die fürstliche Hofbibliothek und die Grafiksammlung aus dem Oberen Schloss. Die Entstehung dieser Sammlungen geht ebenfalls auf die Prinzenreise Heinrichs XI. zurück, der in Frankreich Literatur und Grafik erwarb und so den Grundstock für die Hofbibliothek schuf. Die inzwischen um eine bedeutende Karikaturensammlung erweiterten Bestände werden mittels Wechselausstellungen in den historischen Räumen des Sommerpalais präsentiert.

Die Grafen und Fürsten Reuß zu Greiz

Das Haus Reuß besitzt eine weit bis in das Mittelalter zurückreichende Tradition mit vielfach verzweigten Linien. Die in der Mitte des 16. Jahrhunderts begründeten beiden Hauptlinien, die Jüngere Linie und die Ältere Linie, regieren bis 1918. Ihre ineinander verschachtelten Territorien lagen im Bereich des heutigen Vogtlandes zwischen Gera und Lobenstein.

Als Stammvater des reußischen Hauses gilt Erkenbert I. (um 1090– 1163/1169), Herr von Weida. Er wird 1122 als »Erkenbertus de Withaa« erwähnt und war Dienstmann im Gefolge des Grafen Albert von Everstein. Die Nachkommen waren Vögte des Reiches (*advocati imperii*) in Weida, Gera und Plauen. Sie hatten das danach benannte Vogtland als Reichslehen durch Kaiser Heinrich VI. (1050–1106) erhalten. Diesem zu Ehren wurden alle männlichen Nachkommen Heinrich genannt. Sie unterscheiden sich nicht namentlich, sondern allein durch die Zählung. Die Zugehörigkeit zur Reichsministerialität lässt sich urkundlich erst in den 1190er Jahren belegen. Trotz ihrer Herkunft aus der Ministerialität stiegen die Vögte von Weida über die Jahrhunderte bis in den Reichsfürstenstand auf.

Nach dem Tod Heinrichs II., als Vogt von Weida urkundlich 1174 bis 1196 nachweisbar, teilten die drei Söhne das Erbe. Sein Sohn Heinrich V. (urkundlich 1209–1240) verlegte seinen Besitz nach Greiz und nannte sich 1238 Vogt von Greiz. Da er ohne Nachkommen starb, fiel Greiz an seinen Neffen Heinrich I. von Plauen (urkundlich 1238–1303).

Dessen Sohn, Heinrich der Jüngere, Vogt von Plauen, begründete die Linie Reuß von Plauen (Jüngere Plauener Linie), die 1306 nach erneuter Erbteilung ihren Sitz in Greiz nahm. Seitdem war Greiz bis 1918 durchgehend Residenz einer Linie des Hauses Reuß. Heinrich der Jüngere nannte sich als Erster seit etwa 1289 »Reuß« und wird als Heinrich I. Reuß von Plauen (urkundlich 1266–1292) geführt. Der fortan für die Dynastie genutzte Name »Reuß« (auch Ruthenus, Ruzze, Russe), der von seinen Nachkommen übernommen wurde, ist angeblich auf eine russische Großmutter und einen Aufenthalt in Russland zurückzuführen. Einer anderen Erklärung zufolge soll er sich als Schwiegersohn der Sophie, Tochter König Daniels von Galizien, so genannt haben.

Als Stammvater aller nachfolgenden Reußen gilt Heinrich XIII., Reuß von Plauen (um 1464–1535), auch Heinrich der Stille genannt. Seine

Söhne Heinrich XIV. (1506–1572) der Ältere und Heinrich XVI. (1530–1572) der Jüngere teilten sich seit 1564 in die späteren Hauptlinien, die Ältere Linie Greiz und die Jüngere Linie Gera. Beide bildeten nachfolgend eine Vielzahl von Nebenlinien. Die Mittlere Linie unter Heinrich XV. (1525–1578) starb bereits 1616 aus.

Die genauere Bezeichnung der »Heinrichinger« erfolgte nach dem Beschluss eines Familienkonvents zu Gera im Jahr 1664 durch Ziffern, wobei jede der beiden Hauptlinien einschließlich ihrer Nebenlinien für sich zählt. Um der allgemeinen Verwirrung abzuhelfen, wurde mit dem Jahr 1701 in beiden Linien wieder mit der Ziffer »I« begonnen. Einen übereinstimmenden Neubeginn sollte es auch 1801 geben, er wurde aber nur in der Jüngeren Linie durchgeführt.

Das Geschlecht der Reußen zeichnet sich insbesondere durch große Frömmigkeit, aber auch durch außerordentliche Leistungen auf militärischem Gebiet aus, wobei auch hier die Verteidigung des Glaubens eine wichtige Rolle spielt. So war ein Heinrich Reuß um 1330 Groß-Komtur der Deutschordensritter. Ein weiterer Reuße war nach der vernichtenden Niederlage bei Tannenberg gegen den polnischen König 1410 Hochmeister.

Die Ältere Linie Reuß-Greiz setzt mit Heinrich XIV. dem Älteren ein. Er war Anhänger der Reformation, die Kurfürst Johann Friedrich I. von Sachsen als Lehnsherr 1533/34 in den reußischen Landen hatte einführen lassen. Dem Kurfürsten diente er als Geheimer Rat. Mit ihm zusammen wurde er im Schmalkaldischen Krieg geächtet und bekam sein Land, das seinem Vetter, dem Burggrafen von Meißen, zugesprochen worden war, erst 1562 wieder zurück.

Um das Jahr 1625 kam es zu einer Teilung der Älteren Linie in die Häuser Obergreiz und Untergreiz. Stifter des Hauses Obergreiz wurde Heinrich IV. (1597–1629), dessen Sohn Heinrich I. (1627–1681) 1647 die Regierung antrat und 1673 in den Reichsgrafenstand mit Sitz und Stimme im Wetterauischen Grafenkollegium erhoben wurde. Ihm folgte Heinrich VI. (1649–1697), polnisch-sächsischer und kaiserlicher Feldmarschall, der als »Held von Zenta« bekannt wurde. Er starb bei Zenta in der Schlacht gegen die Türken.

Eine herausragende Persönlichkeit im Geschlecht des Hauses Reuß Älterer Linie war der Erbauer des Sommerpalais, Heinrich XI. (1722–1800), der 1743 in Obergreiz die Regierungsgeschäfte übernahm und 1768 Untergreiz erbte. Damit wurde er Regent der wieder vereinten Älteren Linie. 1778 folgte die Erhebung in den Reichsfürstenstand, um die

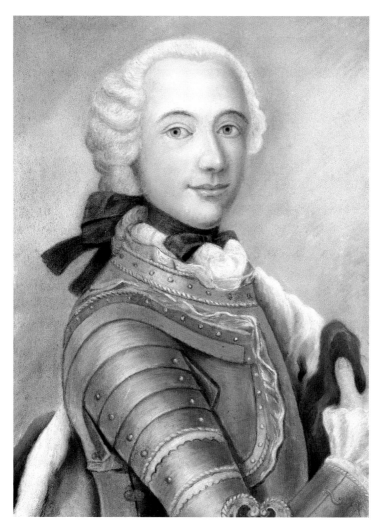

C.G. Zopf nach David Matthieu: Fürst Heinrich XI. Reuß Älterer Linie, um 1740

sich Heinrich, nicht zuletzt unter Einsatz größerer Geldsummen, bemüht hatte. Erzogen am Hofe seines Vormunds, Graf Heinrich XXIV. zu Köstritz (1681–1748), wurde ihm eine vorzügliche Bildung zuteil. Hier wurde seine Liebe zu den Wissenschaften und Künsten und insbeson-

dere zu den Büchern geweckt. Großen Anteil daran hatte sein Erzieher, der gelehrte »Reuß Plauische Rath und Hofmeister« Anton von Geusau (1695–1749). Dieser begleitete den jungen Grafen auch auf seiner Kavalierstour von 1740 bis 1742 durch Deutschland, Frankreich und Italien. Der Reisebericht des Hofmeisters belegt, dass man sich neben den üblichen Aufwartungen beim Adel und am Königshof mit dem Sammeln von Büchern und Druckgrafik beschäftigte. Zurückgekehrt von der Reise und ab 1743 Regent, begann er um 1747 mit der Gründung einer eigenen Hofbibliothek, die er bis zu seinem Tod im Jahr 1800 systematisch fortführte. Auch das später errichtete Sommerpalais bezeugt den Einfluss der in Frankreich gewonnenen Eindrücke.

Heinrich XIII. (1747–1817) trat 1800 die Nachfolge seines Vaters an. Nach seinem Studium an verschiedenen Universitäten und einer Bildungsreise durch Deutschland, Holland, Belgien und Frankreich war er in österreichische Dienste eingetreten, wo er eine militärische Erfolgslaufbahn einschlug. Hier erlangte er die hohen Ränge eines Reichs-General-Quartiermeisters, Generalfeldmarschall-Leutnants und Generalfeldzeugmeisters und wurde mit der alleinigen Generaldirektion der Reichswerbungen betraut. Schließlich bekleidete er in den 1780er Jahren den Posten eines österreichischen Gesandten in Berlin.

Erwähnenswert ist, dass er enge Bekanntschaft mit Goethe pflegte, den er in der Zeit der Campagne in Frankreich 1792 im Feldlager kennen gelernt hatte und dem er später öfter in Karlsbad begegnete. Während einer früheren Englandreise hatte sich Heinrich XIII. die Lebensweise, Sprache und Kultur dieses Landes zu eigen gemacht. Ähnlich wie die Frankreichreise seines Vaters blieben die dabei gewonnenen Eindrücke nicht ohne künstlerische Folgen. Unmittelbar nach Übernahme der Regierungsgeschäfte ließ er den Obergreizer Lustgarten als Landschaftspark umgestalten.

Dritter und vierter Fürst Reuß wurden die Brüder Heinrich XIX. (1790–1836) und Heinrich XX. (1794–1859). Heinrich XIX. hatte 1822 die katholische Prinzessin Gasparine von Rohan-Rochefort (1798 [?]–1871) geheiratet. Diese Heirat veranlasste die Umwidmung der früheren Porzellanrotunde im Park zu einer katholischen Kapelle.

Heinrich XX., der 1836 die Regierung antrat, war in zweiter Ehe mit Prinzessin Caroline (1819–1872), einer Tochter des Landgrafen Gustav von Hessen-Homburg, verheiratet. Caroline erbte 1840 einen großen Teil der bedeutenden Kunstsammlung der englischen Prinzessin Elizabeth, Landgräfin von Hessen-Homburg. Die Sammlung kam um 1848

nach Greiz und bildete später den Grundstock für die Staatliche Bücher- und Kupferstichsammlung. Für ihren noch nicht selbständigen Sohn Heinrich XXII. übernahm Caroline 1859 bis 1867 die Regierung.

Heinrich XXII. (1846–1902) war von seiner Mutter im Sinne einer streng konservativen, antipreußischen Lebensmaxime erzogen worden. Er versuchte später innenpolitisch eine absolutistische Regierungsweise fortzuführen, die zugleich mit einem streng orthodoxen Luthertum verbunden war. So wurde im Fürstentum Reuß Älterer Linie als einzigem Staat in Thüringen keine moderne Ministerialorganisation eingeführt. Ebenso trat das Fürstentum mit der am 18. März 1867 erlassenen Verfassung als letzter thüringischer Staat in die Reihe der konstitutionell regierten Länder ein.

Durch die Aufrechterhaltung letzter absolutistischer Traditionen wurden gerade in Reuß Älterer Linie, dem kleinsten thüringischen und einem der kleinsten deutschen Staaten überhaupt, die gesellschaftlichen Widersprüche verschärft. In der Außenpolitik trat Heinrich XXII. durch seine unversöhnliche Gegnerschaft gegenüber Preußen und der bismarckschen Reichsgründung hervor, der er sich nur äußerst widerwillig anschloss. Für ihn galt die Unantastbarkeit der Monarchie von Gottes Gnaden und des seiner Meinung nach in ihr begründeten Partikularismus. Wenn er auch kein Verständnis für die drängenden Fragen der Zeit aufbringen konnte, so vermochte er doch andererseits früher als seine Standesgenossen die durch die Reichspolitik heraufbeschworenen Gefahren zu erkennen. Um seinen Staat und die Residenz, die er sparsam verwaltete, hat er sich landesväterlich verdient gemacht. Heinrich XXII. war, da sein einziger Sohn Heinrich XXIV. (1878–1927) nach einem Unfall regierungsunfähig war, der letzte regierende Fürst Reuß Älterer Linie. Seit 1902 wurde die Regentschaft von der Jüngeren Linie übernommen. Mit dem Tod Heinrich XXIV. erlosch die Ältere Linie Reuß im Mannesstamm. Die Abdankung des Hauses Reuß Jüngerer Linie erfolgte am 11. November 1918.

Noch aus der Älteren Linie des Hauses Reuß stammte Prinzessin Hermine (1887–1947), Tochter Heinrichs XXII., die 1922 in zweiter Ehe den ehemaligen deutschen Kaiser Wilhelm II. heiratete. Die noch heute lebenden Angehörigen des Hauses Reuß entstammen der nicht regierenden Linie Reuß-Köstritz mit ihren Zweigen, die durch Heinrich XXIV. (1681–1748) begründet worden war. Die übrigen Linien sind erloschen. Durch Beschluss des Familienrates 1930 entfiel der Zusatz »Jüngere Linie« im Hausnamen Reuß.

Geschichte und Architektur des Sommerpalais Greiz und des so genannten Küchenhauses

Als Fürst Heinrich XI. Reuß Älterer Linie (1722–1800) im Mai 1789 den jährlichen Umzug vom Residenzschloss ins Sommerpalais in seinem Tagebuch vermerkte, fügte er hinzu, der Aufenthalt in der *maison de belle retraite* sei seit 21 Jahren sein größtes Vergnügen. Im Jahr 1794 freut er sich an gleicher Stelle, dass er erstmals »seit dem Jahr 1768, als dieses Haus fertig gestellt war«, schon im April einziehen konnte. Diese beiläufigen Bemerkungen gehören zu den sichersten Anhaltspunkten für die Datierung des Bauwerks. Weitere Hinweise geben drei gusseiserne Kaminplatten mit der Jahreszahl »1769« im ersten Obergeschoss. Die Anbringung dieser Platten stimmt mit den Angaben im Tagebuch Heinrichs XI. überein. Das Gebäude war spätestens seit 1769 nutzbar. Wie weit zu diesem Zeitpunkt die Ausstattung gediehen war, darüber schweigen die Quellen. Belegt sind hingegen zahlreiche Arbeiten zur Aufwertung der Innenausstattung während des folgenden Jahrzehnts. Vor allem Maler- und Vergolderarbeiten, aber auch einzelne Tischleraufträge und die Anfertigung von Supraporten sind in erhaltenen Rechnungen vermerkt. Bis 1778 wurden die Räume der Beletage nach und nach mit erhöhtem Anspruch ausgestattet. Die Vermutung liegt nahe, dass dies mit Blick auf die Erhebung der Grafen Reuß Älterer Linie in den Reichsfürstenstand geschah. Kaiser Joseph II. hatte dem ausdauernden Werben Heinrichs XI. 1778 entsprochen. Die Rangerhöhung hatte Heinrich nicht zuletzt durch die Zahlung erheblicher Summen und die Bereitstellung von Soldaten erwirkt.

War die Beletage bis zur Standeserhöhung weitgehend fertig gestellt, so folgte zu Beginn der 1780er Jahre die Neugestaltung des schon zuvor genutzten Gartensaals. Dort zeigt die Jahreszahl »1783« – ebenfalls auf der Kaminplatte – das vermutliche Jahr der Fertigstellung. Den Abschluss der klassizistischen Innenausstattung bildete das 1789 eingebaute, mit entsprechender Datierung versehene Marmorgewände des Festsaalkamins in der Beletage. Fürstin Alexandrine (1740–1809) machte Heinrich XI. den Kamin anlässlich des Hochzeitstags zum Geschenk.

Der Neubau des Sommerpalais ersetzte einen Vorgängerbau, der sich wohl südlich vom heutigen Standort befand. Den überlieferten Plänen zufolge hatte man in der ersten Hälfte des 18. Jahrhunderts im

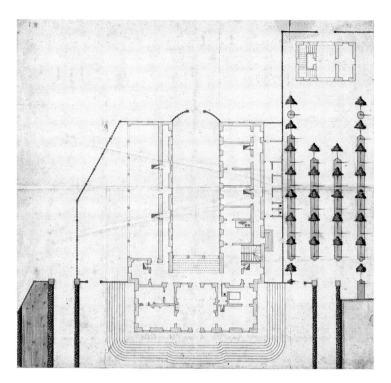

Friedrich Gottlob Schulz: Lustschloss im Obergreizer Garten, 1744

Lustgarten unterhalb des Schlossbergs eine Dreiflügelanlage errichtet, die als Orangerie und Sommerschloss diente. Die Hauptfassade war auf das Obere Schloss ausgerichtet, der Innenhof öffnete sich nach Westen. Im Ostflügel, dem Corps de Logis, befanden sich repräsentative Räume, im Nordflügel waren Wirtschaftsräume untergebracht. Den Südflügel nahm ein beheizbarer Orangeriesaal ein.

Die barocke Dreiflügelanlage wurde durch einen einflügeligen Bau ersetzt, in dem die Orangerie sowie die Wohn- und Repräsentationsräume zunächst vereint wurden. Die Hauptfassade wurde nach Süden auf den Verlauf der Weißen Elster ausgerichtet. Das Obere Schloss als Residenz blieb jedoch weiterhin wichtiger Bezugspunkt. Sein Turm, Symbol dynastischer Tradition, ist von verschiedenen Standorten innerhalb und außerhalb des Gebäudes zu sehen. Die eigenständige Ori-

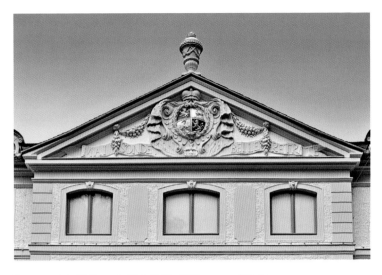

Sommerpalais, Südfassade, Giebelfeld mit Wappen und Motto

entierung nach Süden und die symbolische Bindung an das Residenz-
schloss demonstrieren die beiden Funktionen, die das Sommerpalais
zu erfüllen hatte. Es diente als privates Refugium der fürstlichen Fami-
lie, war aber zugleich Sitz des Regenten in den Sommermonaten. Bei-
des spiegelt das Giebelrelief der Südfassade wider. Dort ist das reußi-
sche Wappen vom Fürstenhut bekrönt, darunter benennt ein Schrift-
band die Bestimmung des Bauwerks: »MAISON DE BELLE RETRAITE« –
Haus der schönen Zuflucht. Die neu erworbene Bedeutung der Reußen
innerhalb des Reichs ist hier verknüpft mit dem Bedürfnis des Rück-
zugs vom höfischen Zeremoniell.

Das Sommerpalais als Lustschloss in Sichtweite der Residenz ist als
Pendant zum Oberen Schloss anzusehen. Das Obere Schloss repräsen-
tierte mit seinem über Jahrhunderte gewachsenen Gesamtbild die Tra-
dition der reußischen Dynastie, aus der man die Legitimation zur Herr-
schaft ableitete. Der Neubau hingegen erlaubte eine Konzeption aus
einem Guss. Hier konnte Heinrich XI. seine Vorstellungen umsetzen,
ohne auf symbolträchtige Bauten oder Ausstattungen Rücksicht neh-
men zu müssen. Verbindendes Element ist der Turm des Oberen
Schlosses. Er verknüpft symbolisch die dynastische Legitimation mit

dem persönlichen Herrschaftsanspruch Heinrichs XI., der im Sommer-
palais seinen Ausdruck findet.

Der Doppelcharakter als Lustschloss und Nebenresidenz kommt
nicht zuletzt in der Gartengestaltung zum Ausdruck. Zeitgenössische
Darstellungen zeigen, dass die Achsen des barocken Gartens auf das
Obere Schloss ausgerichtet waren. Eine polygonale Rasenfläche vor
dem Sommerpalais, die später zum Blumengarten umgestaltet wurde,
vermittelte zwischen den unterschiedlichen Orientierungen von Gar-
ten und Palais. Die Hellebardiere vor der Südfassade stammen nicht
aus der Entstehungszeit des Sommerpalais. Sie sind ein Geschenk der
Stadt Greiz an Fürst Heinrich XXII. und Ida von Schaumburg-Lippe
(1852–1891) zur Hochzeit 1872.

Der Außenbau des Sommerpalais orientiert sich an zeitgenössi-
schen französischen Palaisbauten. Diese hatte Heinrich XI. auf seiner
Kavalierstour 1740 bis 1742 kennen gelernt. Der Bericht seines Hofmeis-
ters und Reisebegleiters Anton von Geusau hebt immer wieder archi-

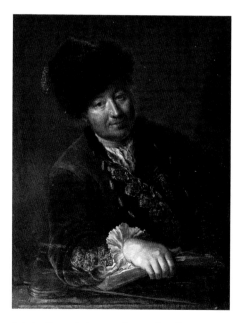

Antoine Pesne: Anton von Geusau, Porträt im
Kabinett mit dem grünen Kamin

17

Sommerpalais von Südosten

tektonische Details der besuchten Schlösser hervor und erwähnt ein Gespräch mit dem Architekten Pierre Vigné de Vigny (1690–1772) über Pläne für das künftige Sommerpalais. Damals entstanden auch erste Zeichnungen. Nach seiner Rückkehr und der Regierungsübernahme 1743 veranlasste Heinrich zunächst Arbeiten am Oberen Schloss. Vermutlich Mitte der 1760er Jahre muss dann mit dem Bau des Sommerpalais begonnen worden sein. Unter dem Eindruck der Frankreichreise entschied man sich für eine frühklassizistische Gestaltung. Die Fassaden sind durch die dichte Abfolge von Fensterachsen mit dazwischenliegenden, farbig dezent abgesetzten Putzflächen gekennzeichnet. Nord- und Südfassade sind zusätzlich durch Mittelrisalite gegliedert, deren Giebelfelder mit der Dachtraufe abschließen. Die Gebäudeecken und Kanten der Mittelrisalite sind durch eine Putzquaderung abge-

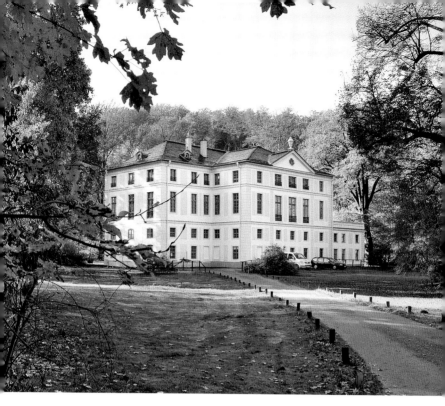

Sommerpalais von Nordosten

setzt. An der Nordseite ist der weit hervortretende und breite Mittel-
risalit zusätzlich durch eine Quaderung gegliedert. Die drei zentralen
Fensterachsen entsprechen damit der Gestaltung der Südfassade.

Die hierarchisch angelegte Innenraumdisposition des Sommerpa-
lais ist an den Außenfassaden nur bedingt ablesbar. An der Südfassade
markiert der Mittelrisalit die Lage des Festsaals in der Beletage. Die drei
zugehörigen Fensterachsen sind durch ihre Bogenform mit dezentem
Bauschmuck hervorgehoben. Stark betont wird die Mittelachse mit
dem Hauptportal, dem Balkon vor dem Festsaal, dem Wappen im Gie-
bel und der bekrönenden Vase. Dieser vertikalen Achse steht die hori-
zontale Reihe der großen Fenster des Gartensaals gegenüber. Einziges
asymmetrisches Element ist der Altan in der Nordwestecke. Er wurde
zur Erschließung der Bedienstetenräume benötigt.

Der Gartensaal

Der Gartensaal nimmt die gesamte Breite des Erdgeschosses ein. Er zeichnet sich durch seine außergewöhnlichen Raumproportionen und seine konsequent monochrome Fassung aus. Über das südliche Hauptportal ist er direkt mit dem Garten verbunden. Sowohl an der Südseite als auch den beiden Schmalseiten erhält er Licht durch große Fenster. Gegenüber dem Portal befindet sich der Kamin mit der Jahreszahl »1783« und einem Spiegelaufsatz. Zwei frei stehende Terrakottaöfen mit kannelierten Säulenschäften und aufgesetzten Büsten dienten der Beheizung. Wände und Decke sind reich mit Stuck geschmückt. Das Monogramm »AB« in einem der Wandfelder deutet auf den Stuckateur Anton Bach hin. Er war längere Zeit für die Reußen tätig und arbeitete 1782/83 im Sommerpalais. Ihm wird die Ausstattung des Saals zugeschrieben. Die stuckierten Wände und die Decke sind in dezent schattierten Weißtönen gefasst. Lediglich das dunkle Grau des Kamins und die Goldrahmung des Spiegels setzen sich davon ab. Der Gartensaal übernahm zunächst die Funktion des Orangeriesaals, diente also als Winterungsraum für die Orangeriepflanzen. Zur darauf ausgerichteten ersten Ausstattung des Saals ist ein Wandaufriss überliefert. Mit der Neugestaltung änderte sich auch die Nutzung. Die Motive der zu Beginn der 1780er Jahre angebrachten Stuckausstattung wie Musikinstrumente und Theatermasken deuten auf eine Nutzung für Feste und Kon-

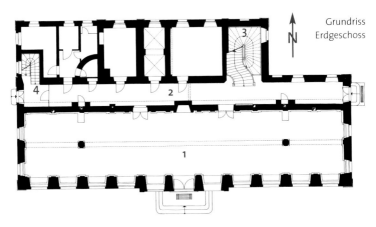

Grundriss
Erdgeschoss

| 1 Gartensaal | 3 Treppenhaus |
| 2 Flur | 4 Treppe zum Zwischengeschoss |

Gartensaal ▶

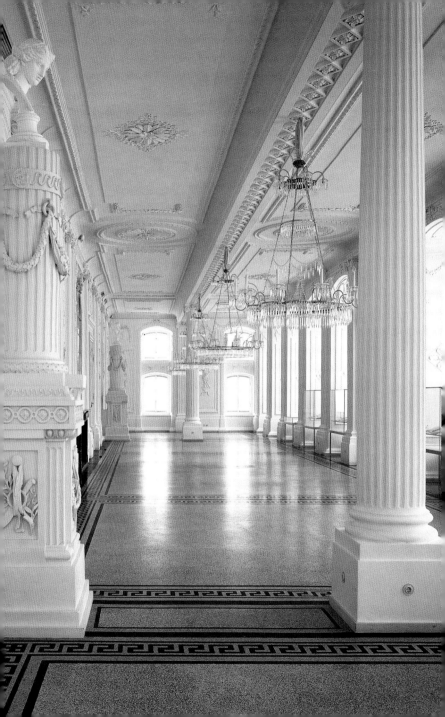

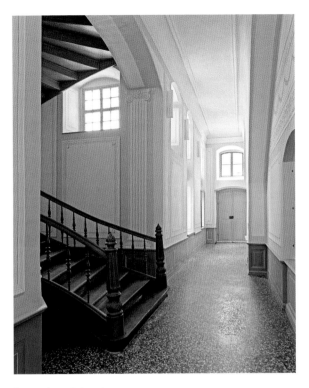

Treppenhaus, Erdgeschoss

zertaufführungen hin. Zudem wird mit der Darstellung von Gartenge-
räten die Gartenkunst als Beschäftigung hervorgehoben, die eines
Fürsten würdig ist. Für die Orangerie standen inzwischen gesonderte
Gewächshäuser zur Verfügung. Unabhängig von der Winterungspraxis
sind der Gartensaal und die in der warmen Jahreszeit davor aufgestell-
ten Orangeriepflanzen in einem engen repräsentativen Zusammen-
hang zu sehen. Dem Gast konnte der Gartensaal als nobles Winterge-
häuse der Orangerie erscheinen.

Zwei Türen flankieren den Kamin und verbinden den Saal mit dem
Korridor. Ihre Portalflügel sind höher als die in den 1760er Jahren ange-
legten Öffnungen. Die östliche Tür bildet den Zugang zur Treppe in die
Beletage. Die westliche Tür führt über den Korridor zu den Wirtschafts-
räumen. Die symmetrische Anordnung der Türen täuscht zwei gleich-

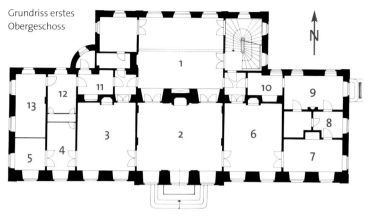

Grundriss erstes Obergeschoss

1 Vestibül/Schaubibliothek
2 Festsaal
3 Kabinett mit dem roten Kamin
4 Französische Bibliothek
5 Grünes Eckkabinett
6 Kabinett mit dem grünen Kamin
7 Rotes Eckkabinett
8 Elizabethbibliothek
9 Chinesisches Zimmer
10 Grünes Zimmer
11 Badezimmer
12 Schlafzimmer
13 Ankleidezimmer

wertige Ausgänge vor. Auf diese Weise kompensierte man das Fehlen eines zentralen Treppenhauses. Der schmale Korridor zwischen Gartensaal und Treppenhaus bietet durch ein Oberlichtfenster den Blick auf den Turm des Oberen Schlosses. Die hölzerne Treppe und die Wandmalereien des Treppenhauses stammen aus dem frühen 20. Jahrhundert. Die gemalte Ornamentik nimmt die Pilaster und Motive des Gartensaals auf und setzt sie hier illusionistisch fort.

Im ersten Obergeschoss, der Beletage, kommt dem Vestibül eine wichtige Funktion zu. Von hier aus sind der Festsaal und die nördlichen Räume zu erreichen. Darüber hinaus gleicht auch dieser Raum die wenig repräsentative Treppensituation aus. Als Zugang dient eine Seitentür, der als Blickfang ein Ofen gegenübersteht. Die Ausrichtung auf die repräsentative Raumfolge gelingt auch hier durch die symmetrische Anordnung zweier Türen zum Festsaal, die das Fehlen einer zentralen Achse kaschieren. Die Ausmalung des Vestibüls, die florale und kunsthandwerklich inspirierte Elemente verbindet, entstand um 1900. Heute befindet sich hier die Schaubibliothek der Staatlichen Bücher- und Kupferstichsammlung.

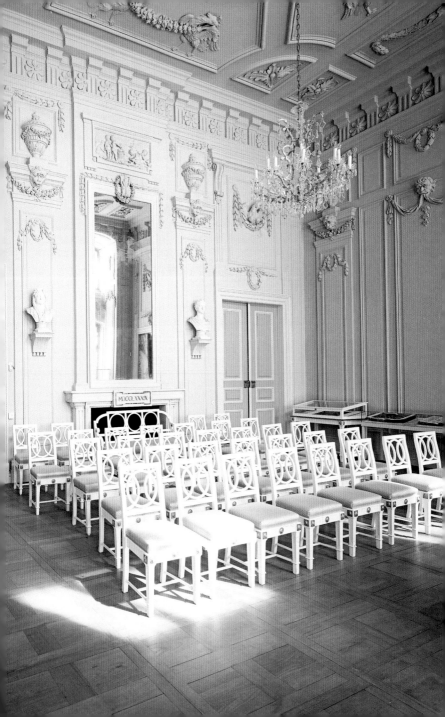

Die Beletage

Der Festsaal steht im Zentrum der südlich gelegenen repräsentativen Raumfolge der Beletage (Erstes Obergeschoss). Er greift in seiner Höhe bis in das zweite Obergeschoss aus. Wie der Gartensaal ist der Festsaal monochrom gefasst. Man legte Wert auf eine besondere Qualität des Stucks, der zum Teil vollplastisch ausgeformt ist. Die Dominanz des Adlermotivs weist wohl auf den mit der Standeserhöhung erreichten engen Bezug zum Reich hin.

Nahe der Fensterfront verläuft die Enfilade, die alle südlichen Räume miteinander verbindende Raumflucht. Östlich des Festsaals befanden sich die Räume des Grafen und späteren Fürsten, die westlichen Räume waren für seine Gemahlin bestimmt. Die Raumfolge ist durch eine Steigerung von Goldschmuck und Farbigkeit zu den Eckräumen hin gekennzeichnet. Das Rote und das Grüne Eckkabinett bilden einen starken Kontrast zum monochromen Festsaal. Raumbedeutung und Intensität des Prachtaufwands stehen in einem umgekehrt proportionalen Verhältnis. Damit grenzt sich der Bauherr deutlich vom barocken Schlossbau der vorausgegangenen Jahrzehnte ab, der eine Steigerung der Ausstattungspracht zum Hauptsaal hin vorsah. Die beiden Säle des Sommerpalais, der Festsaal und der Gartensaal, sind dagegen durch die Qualität des Stucks in zurückhaltender Farbigkeit und den betonten Verzicht auf Vergoldungen nobilitiert.

Das Appartement der Gräfin und späteren Fürstin umfasst das Kabinett mit dem roten Kamin, das Schlafkabinett (heute Französische Bibliothek) und das Grüne Eckkabinett. Das Kabinett mit dem roten Kamin diente als Paradezimmer. Es ist nach der Farbe seiner Kamineinfassung benannt. Die stuckierten, monochrom gefassten Decken- und Wandflächen sind mit zahlreichen Goldhöhungen versehen. Über dem Kamin und den beiden nach Norden gerichteten Türen finden sich Gemälde, die die Künste zum Thema haben. Die beiden äußeren stellen die Malerei und die Bildhauerei dar. Das zentrale Oval nimmt Bezug auf die Gartenkunst. Am Scheitelpunkt des Medaillongemäldes kreuzen sich in der Stuckbekrönung ein Flammen- und ein Pfeilköcher. Dieses Motiv kehrt im Grünen Eckkabinett, auch Porzellanzimmer genannt, wieder und ist dort ein zentrales Element. Der kleine Raum an der Südwestecke wurde zu Beginn der 1770er Jahre mit Stuck, Konsoltischen und Wandkonsolen ausgestattet und nahm wohl schon frühzeitig Teile der Porzellansammlung auf, für die außerdem die Porzellanrotunde im Park vorgesehen war. Stuckornamentik und Farbigkeit sind in diesem

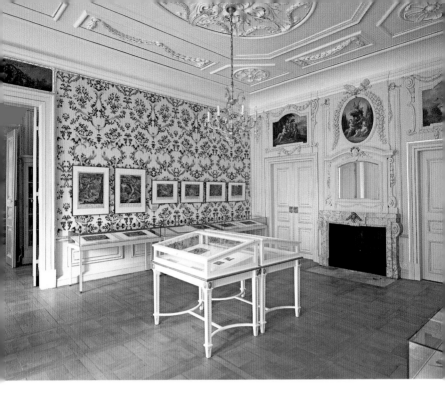

Kabinett mit dem roten Kamin

Raum besonders reich. Zwischen den beiden aufwendig ausgestatteten Kabinetten ist ein schmaler Raum mit stuckiertem Plafond, Wandbespannung und Supraporten eingefügt, der ursprünglich als Schlafgemach der Gräfin diente und über einen kleinen Durchgang mit dem dahinter gelegenen zweiten, möglicherweise für den Fürsten bestimmten Schlafzimmer verbunden war. In den 1920er Jahren wurde dieser mit einer Tapetentür versehene Durchgang durch den Einbau der Bücherschränke verschlossen.

Das Appartement Heinrichs XI. liegt östlich des Festsaals. In symmetrischer Entsprechung zum Repräsentationsbereich der Fürstin folgt auf das Kabinett mit dem grünen Kamin das Rote Eckkabinett. Das Kabinett mit dem grünen Kamin, das Paradezimmer Heinrichs XI., weicht in seiner Ausstattung nur geringfügig von der Gestaltung des Paradezimmers seiner Gemahlin ab. Auch hier zieren gemalte Stillleben die

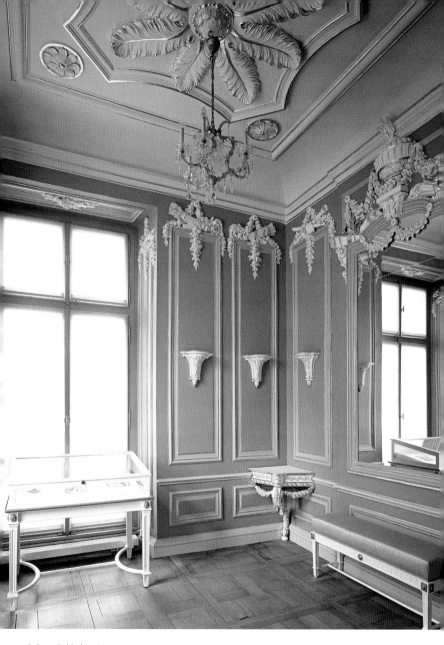

Grünes Eckkabinett

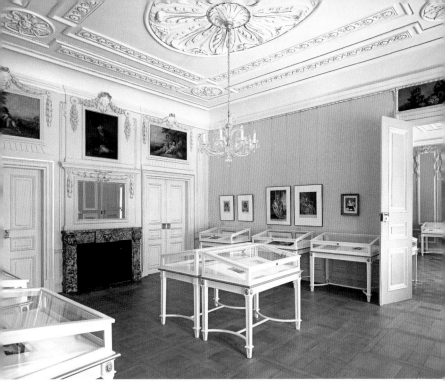

Kabinett mit dem grünen Kamin

Supraporten, über den Nordtüren finden sich antikisierende Szenen. Über dem Kaminspiegel ist das Porträt Antons von Geusau eingesetzt, der Heinrich XI. ausgebildet und ihn auf seiner Kavalierstour begleitet hatte. Das Gemälde stammt von dem preußischen Hofmaler und Akademiedirektor Antoine Pesne (1683–1757). Die beiden flankierenden Szenen zeigen Putti mit Getreide und einer Ziege. Anstelle der Darstellung der Künste im Paradezimmer der Fürstin wird hier der Lehrer des Fürsten gezeigt, flankiert von Sinnbildern einer prosperierenden Landwirtschaft als Grundlage für den Wohlstand eines ländlich geprägten Fürstentums. Die Bildgruppen der beiden Kaminzimmer sind deutlich aufeinander bezogen. Im Paradezimmer des Fürsten wird das Porträt des Lehrers als Garant für die gute Regierung flankiert von den wichtigsten politischen Handlungsfeldern des Fürsten. Demgegenüber betont das Paradezimmer der Fürstin die Gartenkunst, begleitet von den

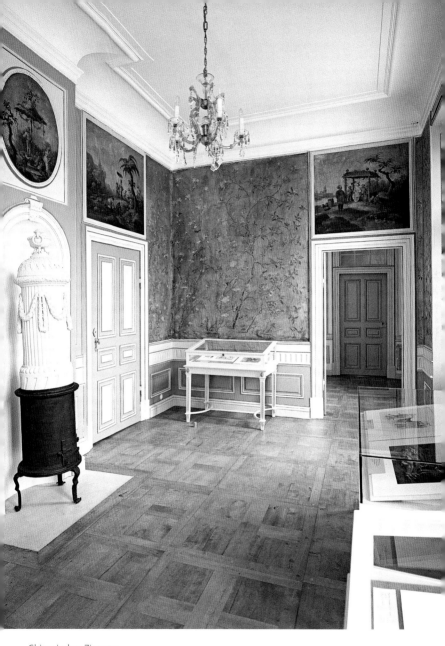

Chinesisches Zimmer

bildenden Künsten, als nobles höfisches Betätigungsgebiet. Die Ikonographie der beiden Kaminzimmer erfasst damit den Doppelcharakter des Sommerpalais als Lustschloss und Nebenresidenz.

Das benachbarte Rote Eckkabinett ist doppelt so groß wie das Grüne Eckkabinett. Von ähnlich intensiver Farbigkeit, markiert es den gegenüberliegenden Schlusspunkt der Enfilade. Goldhöhungen und teils verspielt drapierte Blumengirlanden sind hier wichtige Elemente der Ausstattung. Bestimmend sind allerdings die großen antikisierenden Profilporträts in weißen Medaillons. Im Nachbarraum, der heutigen Elizabethbibliothek, ließ Heinrich XI. Porträts seiner beiden Ehefrauen, Conradine Eleonore Isabelle (geb. Gräfin von Reuß-Köstritz, 1719–1770) und Christiane Alexandrine Catharina (geb. Gräfin von Leiningen zu Heidesheim, 1740–1809), in die Holzvertäfelung integrieren. Das Chinesische Zimmer in der Nordwestecke ist vermutlich mit »Ihro Gräffl. Gnaden Wohn Zimmer« gleichzusetzen, das 1778, unmittelbar vor der Standeserhöhung, ausgestattet wurde. Die Neugestaltung dieses Raums ist die letzte nachweisbare Maßnahme in der Beletage. Die Raumfassung ist auf die Präsentation einer besonderen Kostbarkeit ausgelegt: einer aus China importierten Papiertapete. Danach musste die Wandvertäfelung ausgerichtet werden, denn es handelt sich um eine handbemalte Tapete mit großflächigen Motiven, deren Tapetenbahnen nicht frei kombinierbar sind. Ein anschließendes kleines Vorzimmer, das nach der Farbe seiner Wandbespannung so genannte Grüne Zimmer, stellt die Verbindung zum Vestibül und zum Treppenhaus her.

Die Abfolge der Räume ist grundsätzlich den im 18. Jahrhundert geltenden zeremoniellen Konventionen verpflichtet. Die wichtigen Räume der Appartements sind durch eine Enfilade verbunden, die über das Vestibül und den Hauptsaal zu betreten ist. Das Paradezimmer als herrschaftlicher Empfangsraum ist das Herzstück eines Appartements, dahinter befinden sich die auch als Retirade bezeichneten Kabinette für den privaten Rückzug in einem immer noch zeremoniell geprägten Rahmen. Darüber hinaus existierten vielfach zusätzliche, ausschließlich privat genutzte Räume, die sich im Sommerpalais im zweiten Obergeschoss befanden. Oft gehörten zu einer herrschaftlichen Raumfolge Vorzimmer zwischen Saal und Paradezimmer. Solche so genannten *antichambres* erweiterten die Möglichkeiten der Differenzierung beim Empfang von Gästen. In der Sommerresidenz der reußischen Fürsten verzichtete man auf diese zusätzlichen Vorräume. Stattdessen

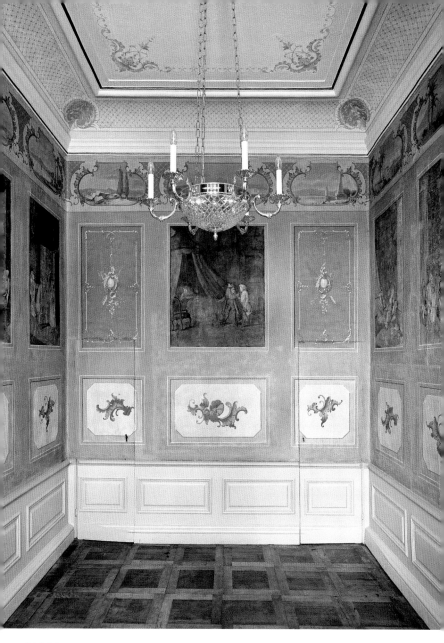

Schlafzimmer

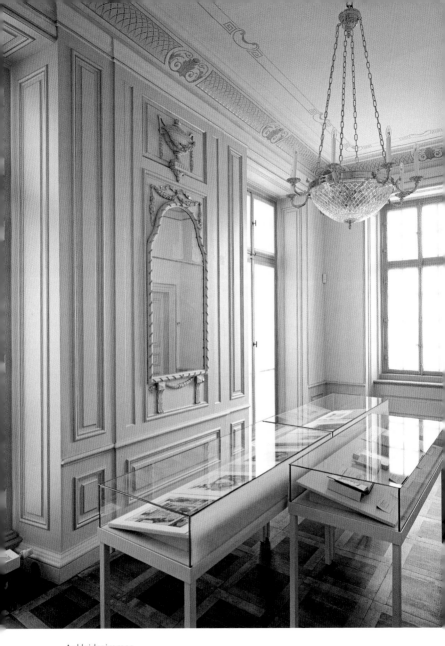

Ankleidezimmer

legte man den Schwerpunkt auf eine von kontrastierenden Endpunkten geprägte Enfilade. Die unmittelbar auf den Saal folgenden Paradezimmer weisen mit Lamperien, Wandbespannungen, Spiegelkaminen und Supraportengemälden ein durchaus konventionelles Ausstattungsprogramm auf. Außergewöhnlich sind dagegen die monochrome Fassung des Hauptsaals und die in kontrastierenden Farben gehaltenen Eckkabinette.

Die beiden Appartements folgen der zeitgenössischen Idee des *appartement double*. Den Räumen der Enfilade sind nördlich weitere Zimmer zugeordnet. Sie ermöglichen es, die einzelnen Räume direkt zu betreten. Die Paradezimmer sind über den Festsaal, aber auch über kleine Vorräume neben dem Vestibül zu erreichen. Die Türen neben den Kaminen erhielten aus Gründen der Symmetrie Pendants, die allerdings nur vorgeblendet sind. Direkte Verbindungen bestanden darüber hinaus zwischen dem Schlafzimmer der Fürstin und dem dahinter gelegenen Raum, der später ebenfalls als Schlafzimmer bezeichnet wurde, sowie zwischen den Räumen im Appartement des Fürsten. Lediglich das Grüne Eckkabinett verfügt über nur einen Zugang.

Um 1900 wurden einige Räume im Sommerpalais neu gestaltet. Dazu zählen die Deckenmalereien im Vestibül und die Ausmalung des Treppenhauses, aber auch die Raumfassungen der beiden nordwestlichen Räume hinter dem Appartement der Fürstin, die heute als Schlafzimmer und Ankleidezimmer bezeichnet werden. Die Wände des Schlafzimmers sind vollständig mit bemalter Leinwandtapete versehen. In der Südwand des Zimmers sind zwei Türen verborgen, die sich zu zwei kleinen Alkoven öffnen. Im linken befindet sich eine weitere Tür, die ursprünglich die Verbindung zum Schlafzimmer der Fürstin, heute Französische Bibliothek, herstellte. In diesem abgeteilten Bereich haben sich französische Tapeten mit chinoisen Motiven erhalten, die auf die Gestaltung des Raums im 18. Jahrhundert verweisen. Tapetenreste wurden auch in Wandschränken des so genannten Badezimmers und des Vestibüls entdeckt. Sie geben einen Eindruck von der Gestaltung dieser Räume in der ersten Hälfte des 19. Jahrhunderts. Um 1900 erhielt auch das Ankleidezimmer eine Neorokoko-Ausstattung. Es war zuletzt als Schreibzimmer in Gebrauch.

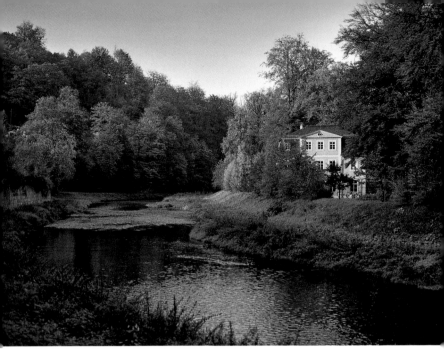

So genanntes Küchenhaus, Blick vom südwestlichen Elsterufer

Das Mezzaningeschoss

Das zweite Obergeschoss ist als Mezzaningeschoss angelegt. Die Räume sind entsprechend niedrig. Bei der Bemessung der Fenster achtete man vorrangig auf die Proportionen der Außenfassade. Dies hat zur Folge, dass die von außen verhältnismäßig klein wirkenden Fenster innen nahezu bis zum Boden reichen. Das Geschoss diente vermutlich der fürstlichen Familie als Wohnung, wenn die Repräsentationsräume der Beletage nicht genutzt wurden. Die Raumaufteilung ist mit der Anordnung der Räume im ersten Obergeschoss nahezu identisch. Lediglich die Fläche des Festsaals ist ausgespart, da dieser beide Geschosse einnimmt. Die Decken sind mit schlichten Stuckdekorationen ausgestattet. Bei der Sanierung wurden zum Teil Reste von Tapeten sichergestellt, die aus dem 18. Jahrhundert stammen. Im zweiten Obergeschoss befinden sich heute Arbeits- und Depoträume der Staatlichen Bücher- und Kupferstichsammlung Greiz sowie der Studiensaal.

Das so genannte Küchenhaus

Das nordwestlich des Sommerpalais gelegene so genannte Küchen-
haus geht vermutlich auf einen Vorgängerbau zurück. Eine Darstellung
aus der Zeit vor 1799 zeigt das Gebäude in seiner endgültigen Form mit
Mittelrisalit und Walmdach. Die ursprüngliche Aufteilung und die
nachweisbare Ausstattung der Innenräume deuten darauf hin, dass das
Küchenhaus nicht als Wirtschaftsgebäude, sondern als Lusthaus konzi-
piert war. Möglicherweise wurde es noch vor dem Sommerpalais er-
richtet und diente bis zu dessen Fertigstellung als Sommerwohnung.
Ebenso vorstellbar ist eine Nutzung als Kavaliershaus oder Gästequar-
tier. Im ersten Obergeschoss und im Mansardengeschoss hat heute die
Staatliche Bücher- und Kupferstichsammlung ihren Verwaltungssitz.
Im Erdgeschoss befindet sich ein Café.

Das Sommerpalais als Museum

Das Sommerpalais war bis zum Ersten Weltkrieg Sommersitz der Älte-
ren Linie des Hauses Reuß. 1921 gingen die im Oberen Schloss ver-
wahrte Bibliothek und die fürstliche Kupferstichsammlung als Stiftung
an den Volksstaat Reuß und später an das Land Thüringen über. Die
Sammlungen wurden ins Sommerpalais gebracht, wo 1922 nach dem
Einbau von Schaumöbeln die Staatliche Bücher- und Kupferstich-
sammlung Greiz eröffnet wurde.

Während der Zeit des Nationalsozialismus wäre das Sommerpalais
beinahe einem Umbau zur Gaststätte mit Hotelbetrieb zum Opfer ge-
fallen. Die Pläne wurden 1941 kriegsbedingt aufgeschoben und später
nicht wieder aufgegriffen. In den letzten Kriegsjahren diente das Som-
merpalais als Lazarett. Nach 1945 konnten die schlimmsten Kriegsschä-
den beseitigt und der Museumsbetrieb wieder aufgenommen werden.
1954 hinterließ ein Hochwasser erhebliche Schäden im Gartensaal. Der
historische Terrazzoboden musste später gegen Platten ausgetauscht
werden. In den 1960er Jahren fanden Restaurierungsarbeiten in einzel-
nen Räumen statt.

1994 wurden das Sommerpalais und der Fürstlich Greizer Park an die
Stiftung Thüringer Schlösser und Gärten übertragen. Zunächst wurde
das Küchenhaus saniert. Danach begann bei laufendem Museumsbe-
trieb die Gesamtsanierung des Sommerpalais. 2011 waren die Arbeiten
abgeschlossen.

Die Staatliche Bücher- und Kupferstichsammlung

Am 11. Dezember 1919 kam es zwischen Heinrich XXIV. und dem Fürstlichen Haus Reuß Älterer Linie auf der einen Seite und den Vertretern des Volksstaates Reuß auf der anderen Seite zu einem Auseinandersetzungsvertrag. In diesem wurde »bestimmt, dass die in den beiden Zimmern der früheren Kapelle des Oberen Schlosses befindlichen Bücher, Bilder usw. dem Staate vom Fürsten zu Eigentum überlassen werden.« Die folgenden Differenzen zwischen dem Fürstenhaus und dem Volksstaat wurden »auf gütlichem Wege beseitigt«. Es wurde »zugleich für alle Rechtsnachfolger des Reußischen Fürstengeschlechts« am 8. Februar 1921 in Greiz ein Vergleich vereinbart. Mit diesem Datum gingen die gesamte reußische Hofbibliothek und »insbesondere auch die Kupferstiche, Siegel- und sonstige Sammlungen« als »Stiftung der älteren Linie des Hauses Reuß« in das Eigentum des Volksstaates Reuß über. Bereits im Jahr darauf, am 27. August 1922, wurde das Sommerpalais als neues Kunstmuseum eröffnet. Die offizielle Feier zur Einweihung der Bücher- und Kupferstichsammlung fand schließlich am 5. November statt.

Der Volksstaat Reuß brachte so kurz nach dem Ersten Weltkrieg trotz der ganz Deutschland beherrschenden Inflation die Mittel auf, um die Innenräume des Sommerpalais einer sachten Überarbeitung zu unterziehen und eine Museumsausstattung in Form von Bücherschränken und Schauvitrinen anfertigen zu lassen. Im Juni 1920 wurde Prof. Dr. Hans W. Singer, Kustos im Kupferstichkabinett in Dresden, beauftragt, ein Gutachten über die fürstliche Kupferstichsammlung zu erstellen. Singer fertigte einen ersten Katalog der Sammlung an, der 1923 bei Wohlgemuth & Lissner in Berlin erschien und heute noch ein wichtiges Werkzeug der Museumsarbeit darstellt. Davor war die wahre Bedeutung sowohl der fürstlichen Hofbibliothek als auch der Kupferstichsammlung lange Zeit nur wenigen bekannt, und ihre Wiederentdeckung geriet gleichsam zu einer Sensation in der Kunstwelt.

Die Bibliothek

Die ehemalige gräfliche und fürstliche Bibliothek besteht aus drei großen Provenienzen. Den Grundstock der reußischen Hofbibliothek legte im 17. Jahrhundert Graf Heinrich VI., der als Generalfeldmarschall und insbesondere als Held von Zenta in der Schlacht gegen die Türken Be-

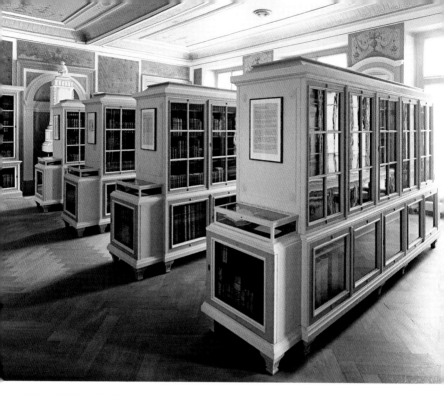

Schaubibliothek (Vestibül im ersten Obergeschoss)

rühmtheit erlangte. Zeugnisse dieser frühen Ankäufe sind die Bücher aus dem 17. Jahrhundert mit dem reußischen Wappen als Supraexlibris. In ihrem wesentlichen Bestand ist die reußische Büchersammlung aber eine Gründung des Erbauers des Sommerpalais, des Grafen Heinrich XI. zu Obergreiz. Er trat 1743 die Regierung in Obergreiz an, gewann im Jahr 1768 Untergreiz durch Erbschaft hinzu und wurde 1778 in den Reichsfürstenstand erhoben. Heinrich XI. war im Hause Reuß Älterer Linie eine herausragende Persönlichkeit. Er erfuhr am Hofe seines Vormundes Heinrich XXIV. von Reuß-Köstritz eine ausgezeichnete Erziehung. Sein Lehrer und väterlicher Freund, der Gelehrte und »Reuß Plauische Rath- und Hofmeister« Anton von Geusau begleitete ihn auf seinen Kavaliersreisen durch Europa und teilte mit ihm die Liebe zu den schönen Künsten und den Wissenschaften. Heinrichs durchdachter und planmäßiger Büchereinkauf wird durch einen Brief der Leipzi-

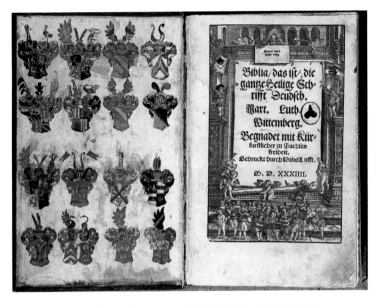

Martin Luther, Biblia, das ist, die gantze Heilige Schrifft Deudsch, Titelblatt,
Hans Lufft 1534

ger Verlagsbuchhandlung Arkstée und Merkus aus dem Jahr 1747 belegt.
Darin bedankt sich der Buchhändler für die prompte Bezahlung der
letzten Rechnung und kündigt die Lieferung der *Abenteuer des Don
Quichotte* an. Der Band wurde danach im handschriftlichen *Catalogue*
aufgenommen, wie auch die anderen über 1000 Titel in etwa 2700 Bän-
den, die zumeist zwischen 1727 und 1766 erschienen waren.

Der in dieser Zeit erworbene Bestand der Büchersammlung umfasst
historische, theologische und naturwissenschaftliche Werke, Architek-
turtraktate, Veröffentlichungen über Gartenkunst, Reisebeschreibun-
gen, Enzyklopädien und Literaturzeitschriften, vor allem aber eine be-
deutende Sammlung mit Werken der französischen Aufklärung. Der
Eigentumsvermerk – ein ovaler Stempel mit dem reußischen Löwen
und der Umschrift »Fürstl. Reuss. Greizer Bibliothek« – sowie handge-
schriebene Kataloge aus dem 18. und 19. Jahrhundert belegen die Her-
kunft der Bände aus der fürstlichen Bibliothek. Besonders zu erwähnen
sind eine reußische Lutherbibel aus dem Jahr 1534 und ein reußischer
Katechismus, Greiz 1782.

Im Jahr 1848 erhielt die Greizer Hofbibliothek einen ansehnlichen Zuwachs durch den Nachlass der englischen Prinzessin Elizabeth, Tochter König Georgs III. und verheiratete Landgräfin von Hessen-Homburg (1770–1840). Ihre feine Büchersammlung sowie ihre umfassende und qualitätsvolle Grafiksammlung fielen nach ihrem Tod an ihre Nichte Caroline, die seit 1839 mit Fürst Heinrich XX. Reuß in Greiz verheiratet war. Manche Bücher der englischen Prinzessin tragen ein »E« als Supralibris, manche sind auf dem Innentitel durch eine handschriftliche Eintragung ihres Kurznamens »Eliza« gekennzeichnet. Zur privaten Büchersammlung der Elizabeth gehören noch einige prachtvoll illustrierte Bände, wie zum Beispiel das heute nur noch in wenigen Exemplaren vorhandene Früchtebuch *Pomona Britannica* von George Brookshaw.

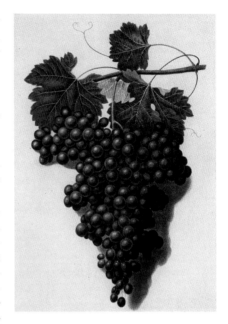

George Brookshaw, Pomona Britannica, Weintraube, Farbaquatinta, London 1809

Elizabeth begann ihre zunächst vorwiegend aus Schenkungen bestehende Bücher- und Grafiksammlung in den letzten Jahren des 18. Jahrhunderts. Als Mitglied des englischen Königshauses war sie eine begehrte Adressatin für Widmungsexemplare bedeutender Publikationen von Künstlern und Wissenschaftlern. Häufig erhielt sie Buchpräsente von ihrer Mutter, Charlotte von Mecklenburg-Strelitz (1744–1818) und ihren Geschwistern. Eine Zimelie, das Wappenbuch der Königin Elizabeth I., war laut ihrer eigenen Aufzeichnungen ein Geschenk ihres Bruders, Augustus Duke of Sussex (1773–1843).

Im Jahr 1922, als die fürstliche Büchersammlung im Sommerpalais bereits ihren endgültigen Standort eingenommen hatte, erhielt die Bibliothek eine dritte große Erweiterung. Aus der Bibliothek des Geraer Fürstlichen Gymnasiums Rutheneum, einer Gründung Heinrichs des

Jüngeren, genannt Posthumus, im Jahr 1608, kamen hebräische, griechische und lateinische Textausgaben antiker Autoren aus der Frühzeit der Buchdrucks als dritter und letzter Teil in die historische Bibliothek der Staatlichen Bücher- und Kupferstichsammlung. 1780 war die ursprüngliche Kirchenbibliothek, die damals etwa 10 000 Bände umfasste, einem Brand zum Opfer gefallen. Schon bald darauf aber konnte die Gymnasialbibliothek durch zahlreiche Buchspenden und Nachlässe wieder einen ansehnlichen Bestand aufweisen. Die einstige Schulbibliothek von hohem kulturgeschichtlichem Wert ergänzte die fürstliche Büchersammlung aufs Allerfeinste. Darunter sind zwölf Basler Frühdrucke der Buchdrucker und Verleger Johann Hieronymus Froben und vier Aldinen, die von der Druckerdynastie Aldus Manutius im 16. Jahrhundert in Venedig herausgegeben wurden, sowie prachtvolle Bibelausgaben und zahlreiche naturwissenschaftliche Werke.

Die Büchersammlung im Sommerpalais ist also im Wesentlichen aus drei fürstlichen Sammlungen hervorgegangen. Ihr historischer Bestand bildet einen Querschnitt der zentraleuropäischen Kultur, in dem alle Wissensgebiete beispielhaft vertreten sind.

Ein wirklich außergewöhnliches Werk in der Bibliothek des Sommerpalais, eine Handschrift vom Anfang des 13. Jahrhunderts, wurde während der Revision des Buchbestandes entdeckt und darf hier nicht unerwähnt bleiben. Bei der Zisterzienserhandschrift auf Pergament handelt es sich um das letzte und nicht mehr vollendete Werk des Kirchenvaters Augustinus von Hippo. In *Contra Julianum Opus Imperfectum* setzt er sich mit einer Schrift des Semipelagianers Julianus von Aeclanum auseinander. Das seltene Werk ist nur in sieben oder acht Handschriften überliefert. Die Greizer Handschrift ist mit den in Mignes *Patrologia Latina* dokumentierten weder identisch noch nahe verwandt und harrt noch ihrer Veröffentlichung.

Die Handbibliothek beinhaltet einen Spezialbestand an Titeln zu den Themen Kunst- und Kulturgeschichte, Künstlerbiografien und Werkverzeichnisse, Kunst- und Museumsführer sowie einige ausgewählte Faksimile-Ausgaben aus dem historischen Bestand. Zusätzlich sind etwa 1 000 Bücher und Zeitschriften zum Thema Karikatur und Satire vorhanden.

Seit 2005 wurden die wegen der Sanierung des Sommerpalais ausgelagerten Bände nach und nach zurückgeführt. Die nahezu 35 000 Bücher der Sammlung wurden dabei gleichzeitig im digitalen Katalog des Gemeinsamen Bibliotheksverbundes (GBV) verzeichnet.

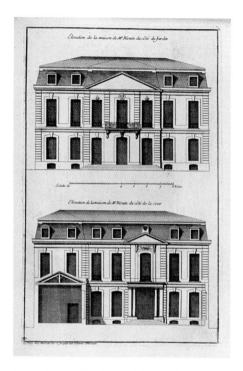

Jaques-François Blondel, L'Architecture française,
Paris, Pierre Jean Mariette 1727, Fassadenansichten

Die Kupferstichsammlung

Als künstlerischer Schwerpunkt darf die Grafiksammlung im Sommer-
palais angesehen werden, in der Arbeiten aller bekannten Drucktechni-
ken enthalten sind. Im fürstlichen Teil der Sammlung – zusammenge-
tragen durch die Jahrhunderte der reußischen Herrschaft – finden sich
zahlreiche englische, französische, niederländische und deutsche
Druckgrafiken unterschiedlicher Techniken, so zum Beispiel Crayonsti-
che von Francesco Bartolozzi (1725–1815) nach Bildnissen Hans Hol-
beins des Jüngeren (1497/98–1543) oder Radierungen von Wenzel Hollar
(1607–1677) und Kupferstiche von Elias Ridinger (1698–1767). Bemer-
kenswert ist darüber hinaus eine größere Anzahl von Veduten, Land-
karten und Schlachtenplänen.

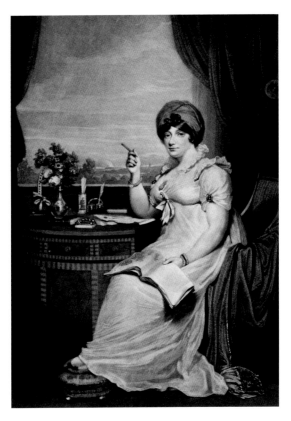

Samuel William Reynolds: Elizabeth Landgräfin von Hessen-Homburg
nach einer Zeichnung von Henry Eldridge, Schabkunst, 1831

Der ansehnlichste Teil der Grafiksammlung stammt aber aus dem
Nachlass Elizabeths, der Landgräfin von Hessen-Homburg. Zwar wur-
den viele Blätter im Laufe der Jahrzehnte vor der Gründung des Muse-
ums verschenkt oder veräußert. Dennoch liefert der heutige Bestand an
englischer Druckgrafik einen repräsentativen Querschnitt über die
Sammlung der britischen Prinzessin. Etwa 1000 Blätter in Schabkunst-
technik werden heute noch im Depot der Staatlichen Bücher- und Kup-
ferstichsammlung aufbewahrt, die Hälfte davon nach Bildnissen des
britischen Porträtmalers Joshua Reynolds (1723–1792), des Hauptmeis-
ters der englischen Porträtkunst des 18. Jahrhunderts. Durch Elizabeths

Erbe kam sozusagen ein Katalog der englischen Gesellschaft des ausgehenden 18. und beginnenden 19. Jahrhunderts nach Ostthüringen.

Elizabeths Mutter, Charlotte von Mecklenburg-Strelitz, ließ alle ihre Töchter in den Schönen Künsten ausbilden; als einzige jedoch fand Elizabeth an den Künsten ein Leben lang großen Gefallen. Sie schuf bereits als 14-Jährige ihre erste Kaltnadelradierung, fertigte selbst Bucheinbände, kopierte – wie zu diesen Zeiten üblich – fremde Arbeiten. Im Depot der Staatlichen Bücher- und Kupferstichsammlung befinden sich heute noch das Stecherwerkzeug der Prinzessin, Schabeisen, Stichel, Radiernadeln. Auch nach ihrer Eheschließung mit dem Landgrafen Friedrich Josef von Hessen-Homburg (1769–1829) ließen weder ihre Schaffenskraft noch ihre Sammeltätigkeit nach. In Homburg vollendete sie ihren Prachtband, das von ihr selbst gestaltete und illuminierte Gebetbuch der Königin Elizabeth I., und ein zweibändiges Werk über die Volkssagen von Rhein und Neckar. Zu diesem Glanzpunkt der Sammlung gehören darüber hinaus einige prachtvolle Kupferstichalben in Imperialfolio, darunter eine aus sechs Bänden bestehende illustrierte Geschichte Englands, die die Prinzessin gemeinsam mit ihrer Schwester Mary auf Schloss Windsor angelegt hatte. Schwerpunkt der Sammeltätigkeit von Elizabeth war das Porträt, wovon nahezu 5 000 Bildnisse in Klebebänden zeugen.

Seit Gründung der Staatlichen Bücher- und Kupferstichsammlung wurden die umfangreichen Altbestände an Büchern und Grafiken ungeachtet der politischen Wirren des 20. Jahrhunderts durch Neuerwerbungen bereichert. So konnten eine Chodowiecki-Sammlung, eine kleine Kollektion italienischer und deutscher Handzeichnungen des späten 16. bis 18. Jahrhunderts, eine große Totentanzsammlung mit mehr als 600 Druckgrafiken und Zeichnungen sowie eine Reihe grafischer Künstlerbücher erworben werden.

Das Satiricum

Das 1975 eingerichtete Greizer Satiricum ist eine Spezialsammlung zeitgenössischer Karikaturen und Pressezeichnungen Ostdeutschlands. Die Voraussetzung für die Gründung des Satiricums als nationale Karikaturensammlung der DDR und eigenständige Abteilung des Museums bildete ein umfangreicher Bestand an historischen Karikaturen des 18. bis 19. Jahrhunderts. Darunter befinden sich Blätter von bedeutenden englischen, deutschen und französischen Künstlern wie William Ho-

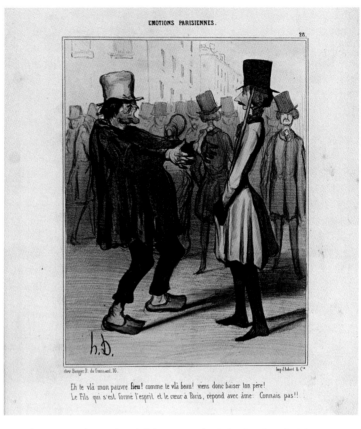

EMOTIONS PARISIENNES.

Eh te vlà mon pauvre fieu! comme te vlà beau! viens donc baiser ton père!
Le Fils qui s'est formé l'esprit et le cœur à Paris, répond avec âme: Connais pas!!..

Honoré Daumier: Lithographie, alt koloriert, aus der Serie »Emotions Parisiennes«

garth (1697–1764), Thomas Rowlandson (1756–1827), James Gillray (1757–1815) und George Cruikshank (1792–1878), Daniel Chodowiecki (1726–1801) und Johann Heinrich Ramberg (1763–1840) sowie Henry Monnier (1799–1877), Louis-Léopold Boilly (1761–1845), Eugène Louis Lami (1800–1890) und Honoré Daumier (1808–1879).

Der große Fundus an hervorragenden englischen Karikaturen aus der Sammlung der Prinzessin Elizabeth gab der Greizer Karikaturensammlung von Anfang an eine besondere Note. Die Herkunft dieser Arbeiten aus Schloss Windsor verweist auf die besondere Rolle der Karikatur im öffentlichen und politischen Leben im England des 18. Jahr-

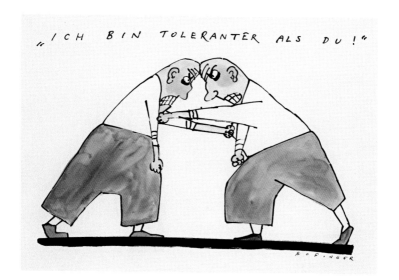

Manfred Bofinger: Ich bin toleranter als du, 1990

hunderts. Und selbst am Hofe König Georgs III. erfreuten sich die Spottblätter, die auch in Adelskreisen gesammelt wurden, größter Beliebtheit. Unter den reußischen Fürsten wurde die Sammlung später insbesondere durch deutsche Blätter aus der Zeit des Vormärz und aus dem Revolutionsjahr 1848 erweitert. Vom bedeutendsten französischen Karikaturisten, Honoré Daumier, bewahrt das Satiricum etwa 500 Lithografien in alter Kolorierung.

Nach Gründung des Satiricums kamen Satirezeitschriften, Blätter aus dem *Simplicissimus*, dem *Wahren Jacob*, der Arbeiterpresse der Zwanziger Jahre, Nachlässe unter anderem von Hermann Pampel (1867–1965), Erich Drechsler (1903–1979), Karl Holtz (1899–1978), Karl Arnold (1833–1953) sowie Schenkungen von Walter Hanel (geb. 1930), Harald Kretzschmar (geb. 1931), Rainer Bach (geb. 1946), Achim Jordan (geb. 1937) und Bernd Zeller (geb. 1966) hinzu. Kontinuierlich gesammelt werden immer noch aktuelle Zeugnisse satirischen Schaffens. Das Greizer Satiricum besitzt annähernd 10 000 Blätter. Von 1980 bis 1990 fanden im Satiricum Greiz sechs Biennalen zur Karikatur in der DDR statt. Diese Tradition wird seit 1994 mit der bundesweit ausgerichteten Triennale der Karikatur fortgeführt.

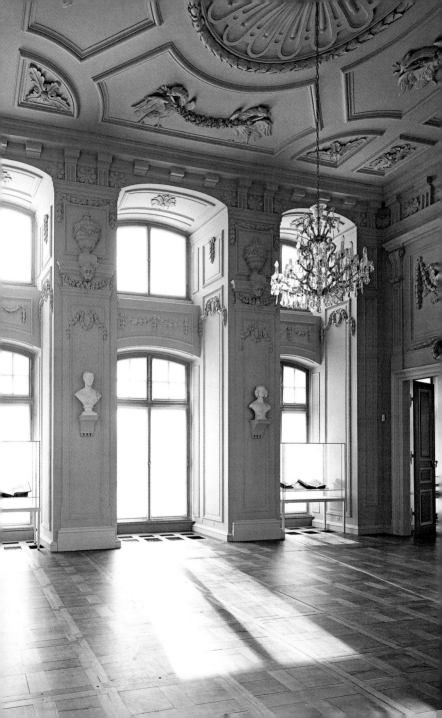

Rundgang durch das Sommerpalais

Man betritt das Sommerpalais an der westlichen Seite, wo ein von Bäumen umstandener Gartenplatz mit Efeustern das Sommerpalais und das Küchenhaus verbindet. Ein langer schmaler Flur durchzieht das Erdgeschoss. Zu Beginn niedrig, weitet er sich im östlichen Teil zur vollen Geschosshöhe. Dort öffnet sich rechts die Tür zum Gartensaal. Dieser in gebrochenem Weiß gehaltene Saal mit seinem 2010 erneuerten Terrazzoboden erstreckt sich über die gesamte Breite des Sommerpalais. Der 36 Meter lange, stuckverkleidete Unterzug wird von zwei frei stehenden Säulen gestützt. Die Gestaltung der Säulen mit Kanneluren und ionischen Kapitellen findet sich in den Pilastern wieder, die die Wände gliedern. Die Wandfelder zwischen den Pilastern zeigen Motive des Gartenbaus sowie der Musik und der Theaterkunst. Sie spiegeln die enge Verbindung von Palais und Garten wider, aber auch die Nutzung des Raums für Feste. Auch heute finden im Gartensaal Konzerte und Lesungen statt. Darüber hinaus dient er für Sonderausstellungen der Staatlichen Bücher- und Kupferstichsammlung. Gäste des Fürsten betraten das Sommerpalais vermutlich über das zentrale Portal in der Südfassade, das sie in den Gartensaal führte. Dem Weg des fürstlichen Gastes folgend, verlässt der Museumsbesucher den Gartensaal wieder durch die rechts vom Kamin gelegene Tür. Zurück im Korridor, befinden sich links entlang des niedrigen Flurs die früheren Wirtschaftsräume des Sommerpalais. Darüber ist ein Zwischengeschoss eingefügt, in dem heute das Grafikdepot der Staatlichen Bücher- und Kupferstichsammlung untergebracht ist. Seine Stirnwand öffnet sich mit einem ovalen Fenster zum Treppenhaus.

Über das Treppenhaus gelangt man ins erste Obergeschoss. Dort, in der Beletage, befinden sich die fürstlichen Repräsentationsräume. Man betritt zunächst das Vestibül, heute Schaubibliothek. Die raumbestimmenden Vitrinenschränke wurden für die 1922 eröffnete Staatliche Bücher- und Kupferstichsammlung eingebaut. Ein großer Teil der Raumdekoration entstand um 1900. Vom Vestibül öffnen sich zwei Türen zum Festsaal, der bis ins zweite Obergeschoss reicht. Wie im Gartensaal verzichtete man auch hier auf eine farbige Fassung. Von dem vorherrschenden hellen Ockerton heben sich der weiße Marmorkamin von 1789 sowie die Tür- und Spiegelrahmungen ab. Der Raum ist geprägt von einer tief profilierten Wandgliederung mit Wandvorlagen und Ge-

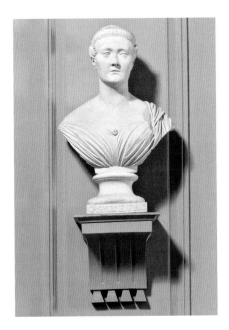

Festsaal, Büste der Prinzessin Gasparine von Rohan-Rochefort-Montauban

bälkzonen. In der Ornamentik dominieren Festons und Blumengirlanden, teils von Adlerfiguren und Löwenköpfen begleitet. Adler mit Girlanden finden sich auch an der Decke. Das Relief über dem 1789 datierten Kamin und dem zugehörigen Spiegel zeigt ein von Genien vollzogenes Brandopfer. Die vier auf Konsolen stehenden Büsten wurden dem Raum im 19. Jahrhundert hinzugefügt. Sie zeigen Prinzessin Gasparine von Rohan-Rochefort, die Gemahlin Heinrichs XIX. Reuß Älterer Linie, und Sophie sowie auf der Kaminseite ein nicht inschriftlich bezeichnetes Paar.

Vor den drei tief eingeschnittenen Fenstern stehend, befindet man sich im Zentrum der Enfilade. Mit Blickrichtung zum Park öffnet sich auf der rechten Seite das Appartement der Fürstin, links das Appartement des Fürsten. Das Appartement der Fürstin besteht aus drei Räumen, hinter denen weitere Zimmer liegen. Unmittelbar neben dem Festsaal befindet sich das Kabinett mit dem roten Kamin. Es diente der Gräfin als Paradezimmer. Über dem Kamin und den nördlichen Türen sind drei Gemälde in die Wandgestaltung integriert, welche Architektur und Malerei, die Bildhauerei sowie die Gartenkunst zum Thema haben. Die schmalen Supraporten über den Enfiladetüren zeigen Stillleben. Die Wandbespannung wurde 2011 nach historischem Vorbild neu angebracht. Das benachbarte Schlafzimmer der Fürstin beherbergt seit 1922 die Französische Bibliothek der Bücher- und Kupferstichsammlung. Den westlichen Abschluss der Raumfolge bildet das im 18. Jahrhundert so genannte Grüne Eckkabinett, das später Porzellanzimmer genannt wurde. Es zeichnet sich durch einen besonderen Reichtum an farbig gefassten und vergoldeten Stuckmotiven aus. Vor den einzelnen Wandfeldern hängen üppige Blumengebinde,

Rotes Eckkabinett mit Blick in die Enfilade ▶

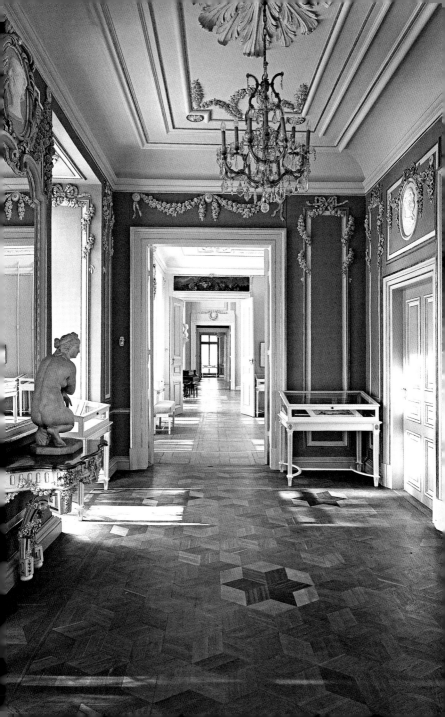

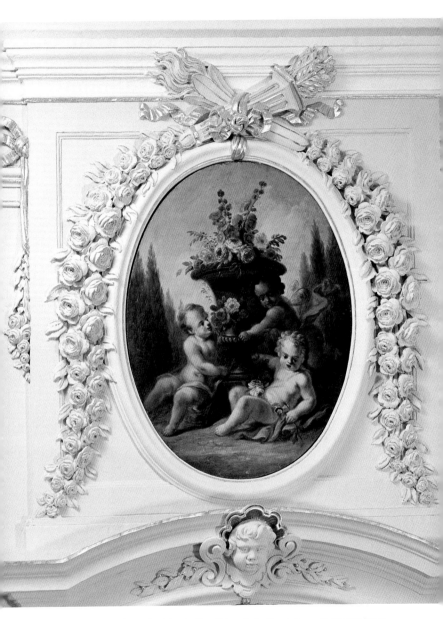

Kabinett mit dem roten Kamin, Gemälde mit der Darstellung der Gartenkunst

abwechselnd ergänzt durch Köcher und Flöteninstrumente. Über Spiegel und Tür stehen Urnen, aus denen Flammen schlagen.

Vom Grünen Eckkabinett reicht der Blick bis zum Roten Eckkabinett, dem östlichen Abschluss der Enfilade. Dorthin führt der Weg vom Festsaal durch das Paradezimmer des Grafen, heute als Kabinett mit dem grünen Kamin bezeichnet. Analog zum Paradezimmer der Gräfin finden sich auch hier an der Nordwand drei Gemälde. Sie zeigen Anton von Geusau, den Lehrer Fürst Heinrichs XI., in einem Gemälde von Antoine Pesne, sowie Darstellungen von Ackerbau und Viehzucht. Das Rote Eckkabinett hebt sich wie das Grüne durch intensive Farbigkeit von den drei zentralen Räumen ab. Auffälligste Elemente des Raumes sind die weißen Medaillons mit Profilporträts, die an antike Steinschnittarbeiten erinnern. Das Chinesische Zimmer gilt als Wohnzimmer des Fürsten. Hier wurden im Zuge der Neuausstattung der Beletage in den 1770er Jahren aus China importierte Papiertapeten angebracht. Die kostbaren handbemalten Tapeten zeigen blühende Sträucher und zahlreiche Vogelarten. Ergänzt wird das Arrangement durch drei Supraporten und ein Rundmedaillon über dem Ofen mit fernöstlichen Genreszenen, die der Chinamode der Zeit folgen.

Über das Grüne Zimmer und einen weiteren Vorraum gelangt man zurück ins Vestibül und durch die gegenüberliegende Tür in die Räume hinter dem Appartement der Fürstin, die im 19. Jahrhundert neu ausgestattet wurden. Der erste Raum erlaubt den direkten Zugang zum Kabinett mit dem roten Kamin. Darauf folgt das so genannte Schlafzimmer, ein mit barockisierenden Tapeten ausgekleideter Raum. Sie zeigen Szenen des höfischen Lebens und Rocailleformen im Stil des Neorokoko. Dort befindet sich hinter zwei Tapetentüren ein kleiner Alkoven, in dem sich eine französische Chinoiserietapete des 18. Jahrhunderts erhalten hat. Den Abschluss bildet das so genannte Ankleidezimmer, das nach seiner Neuausstattung um 1900 zeitweilig als Schreibzimmer diente. Die Wandvertäfelung ist an die Räume der Enfilade angelehnt, und auch die Ornamentik nutzt mit den Festons und Urnen Motive aus den Räumen des 18. Jahrhunderts. Der Deckenmalerei sind trotz der Verwendung von Rocailleformen Einflüsse des Jugendstils anzusehen.

Im zweiten Obergeschoss befinden sich Arbeitsräume und der Studiensaal der Staatlichen Bücher- und Kupferstichsammlung Greiz. Früher dienten diese Räume wohl dem privaten Aufenthalt der fürstlichen Familie.

Geschichte des Fürstlich Greizer Parks

Im Gegensatz zum Sommerpalais stammt die heutige Gestalt des harmonisch in das Tal der Weißen Elster eingebetteten Parks erst aus dem letzten Drittel des 19. Jahrhunderts. Diese letzte großräumige Gestaltung ist einem für den Park an sich weniger glücklichen Umstand zu verdanken – dem Bau einer Eisenbahnlinie. Diese sollte 1872 nach einem ersten Entwurf der Sächsisch-Thüringischen Eisenbahngesellschaft mitten durch den Park gelegt werden. Fürst Heinrich XXII. verwahrte sich gegen eine Zerstörung seines »Fürstlichen Parks« und erreichte in den darauffolgenden Verhandlungen, dass der Schlossberg untertunnelt wurde und im weiteren Verlauf die Bahnstrecke am äußersten Rand des Parks verlief. Gleichzeitig erhielt er eine immense Entschädigung von 50 000 Talern für die erforderlichen »Maskierungs-, Ergänzungs- und sonstigen Arbeiten« entlang der Bahntrasse, die es ihm ermöglichte, den Park großräumig um- und neugestalten zu lassen. Er beauftragte noch im gleichen Jahr den Gartenkünstler und damaligen Parkdirektor des Prinzen Wilhelm Friedrich Karl von Oranien-Nassau, der damit auch für Muskau zuständig war, Carl Eduard Petzold, mit einem Entwurf. Im darauffolgenden Frühjahr, 1873, kam auf Empfehlung Petzolds der Gartengehilfe Rudolph Reinecken aus Muskau nach Greiz und wurde als »Gartenkünstler« angestellt, um die Umgestaltung des Parks zu leiten und zu überwachen.

Er schuf aus dem bereits vorhandenen, kleineren Landschaftsgarten und der zum Teil schon gestalteten Elsteraue einen mit zahlreichen besonderen Gehölzen, beispielsweise buntlaubigen Sorten, aufgewerteten Landschaftspark mit kulissenartig gestaffelten Baumgruppen auf den Parkwiesen und Inseln im mit geschwungenen Ufern gestalteten See. Ein besonderes Augenmerk lag auf der Gestaltung der näheren Umgebung des Sommerpalais bis zum östlichen Rand des Parks im Bereich der Rotunde und des so genannten Blumengartens im Süden des Palais. Die Rasenflächen am Gebäude waren je zur Seite mit Blumenbeeten geschmückt und im Blumengarten entstand ein bemerkenswertes Ausstattungselement – ein so genannter Blumenkorb. Ein großes vasen- oder korbförmiges Geflecht, mit Borke verkleidet und Sommerblumen sowie einer großen Palme in der Mitte, stand inmitten eines üppig bepflanzten Blumenbeetes. Exotische Kübelpflanzen und zahlreiche kleine Topfpflanzen rahmten und begrünten die Fassade des

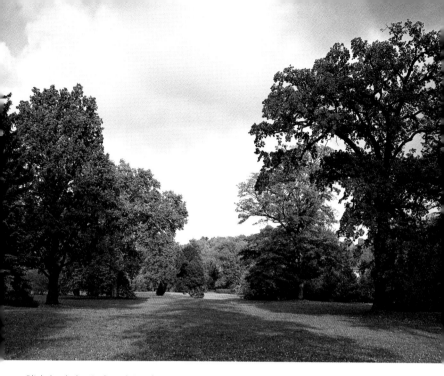

Blick durch den Park nach Norden

Sommerpalais auf der Südseite und verschmolzen Palais und Garten zu einem gartenkünstlerischen Gesamtkunstwerk.

Die Anfänge des Greizer Parks liegen vermutlich im 17. Jahrhundert. Als der Gärtner Johann Michael Gaul 1684 in die Dienste von Graf Heinrich VI. Reuß Älterer Linie trat, wurde in seiner Bestallungsurkunde vermerkt, dass er die ihm »anvertrauten Lust-Küchen und andere Gärthen [...] in behörige fleissige Pflege und Warthung nehmen« sollte und insbesondere den »anhero gehörigen Lust- und Küchengarten unterm Schlossberge« wieder instand zu setzen hatte. Der Garten bestand zu diesem Zeitpunkt seit gut 30 Jahren, ist also etwa um 1650 zu datieren, als Heinrich I. Reuß Älterer Linie seine Regentschaft (1647–1681) angetreten hatte. Nach schriftlichen Ausführungen der Bestallungsurkunde waren dort Quartiere angelegt, die teils mit Blumen, teils mit Gemüse und Kräutern bepflanzt waren. Hecken, Hütten und Geländer, aber auch frostempfindliche Pflanzen in Töpfen schmückten ihn. Er diente,

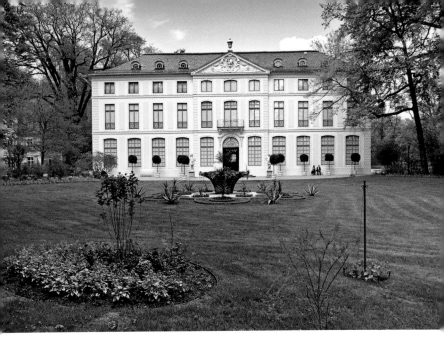

Sommerpalais von Süden mit Blumengarten

wie der Name »Lust- und Küchengarten« belegt, sowohl der Versorgung der Hofküche als auch der Vergnügung der Hofgesellschaft.

Die Wiederinstandsetzung des Gartens ab 1684 fiel in eine Ruhephase des in zahlreichen Schlachten und Belagerungen erfahrenen Kriegsherrn Graf Heinrich VI. Reuß Älterer Linie, der später zum Sächsischen Geheimen Kriegsrat August des Starken ernannt wurde. Doch das kriegerische Europa dieser Zeit ließ wenig Zeit und Muße für den Garten. Bereits zwei Jahre später wurde der Garten verpachtet. Heinrich VI. starb 1697 in der Schlacht von Zenta und erst sein Sohn Heinrich II. Reuß Älterer Linie entschloss sich, 1715 den Garten wieder selbst zu nutzen.

Der zeitgleich neu angestellte Gärtner Tobias Gebhard hatte die Umgestaltung vorzunehmen und Buchseinfassungen zu pflanzen, Hecken zu roden und neue Kübel für exotische Pflanzen, wie beispielsweise Zitronen-, Feigen- und Lorbeerbäumchen, fertigen zu lassen. Dafür wurde das Gartenhaus mit Gärtnerwohnung hergerichtet und ein neues Gewächshaus erbaut. In Form eines zentralen Fontänenbeckens

fand das Wasser als ein wichtiges Gestaltungselement barocker Gärten 1717 Eingang in den Garten. Die erste bekannte bildliche Darstellung des Gartens findet sich auf einem Stadtplan von 1741. Sie zeigt ebenso wie die Pläne von Friedrich Gottlieb Schultz von 1744 oder leicht verändert von 1745 zwischen Schlossberg und Elsterbogen den symmetrischen, axial auf den dreiflügeligen Vorgängerbau des heutigen Sommerpalais ausgerichteten Garten mit der Fontäne im Zentrum. Die Hauptfassade des Gebäudes orientierte sich zu dieser Zeit noch auf das Obere Schloss und bestimmte so die Hauptachse des Gartens. Die übliche Raumfolge von aufwendig mit Broderien oder Rasen gestalteten Parterres in der Nähe eines Hauses zu weiter entfernten Heckenquartieren oder Boskets kann hier nachvollzogen werden. Der gesamte Südflügel nahm im Winter die beachtlich gewachsene Kübelpflanzensammlung auf. Die allgemein übliche Bezeichnung Orangerie leitete sich von der zu dieser Zeit wohl begehrtesten Kübelpflanze, dem Orangen- oder Zitrusbäumchen ab, die ebenso in Greiz einen bedeutenden

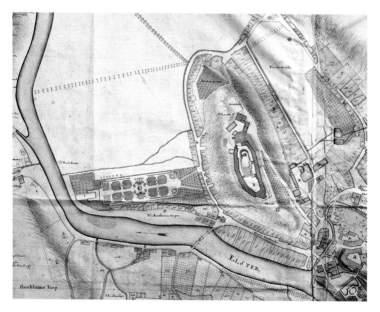

Friedrich Gottlob Schultz: Grund Riss der Hoh Graeflich Reus Plauischen Residenz Stadt Greiz, 1744

Porzellanrotunde

Anteil der Sammlung ausmachte. Eine Agave erregte 1742 mit ihrer Blüte große Aufmerksamkeit. Das seltene Ereignis wurde öffentlich bekannt gegeben und würdigte gleichzeitig das Wirken des Hofgärtners Gebhard. »Greitz im Voigtlande, den 20. Jul. 1742. Nachdem allhier in dem Hoch-Gräfl. Reuß-Plauischen Lust-Garten zu Ober-Greitz eine durch 28. Jahr erwachsene Aloe Americana major, so von einer besondern Grösse, und deren Blätter an der Zahl über 100 Stück, in der Circumferenz aber 26 ½ Leipziger Ellen betragen, anheuer dergestalt zu

einer bevorstehenden prächtigen und herrlichen Blüte sich einzurichten angefangen, dass selbe den 1. Jul. dieses Jahres den Stengel zum allerersten Trieb gebracht, […]. Als man hat ein solches hierdurch um so mehr bekannt machen wollen, da dieses die allererste Aloe im Vogtlande und dasiger Gegend ist, welche effloresciret, […]. Solche ist, nechst göttlicher Hülffe, unter Pflege und Besorgung des hiesigen Hoch-Gräfl. Reuß-Plauischen Hof- und Kunst-Gärtners Herrn Tobias Gebhard in die 26. Jahr beobachtet worden, und zu dem jetzigen Stand gekommen.«

Agaven werden auch als Jahrhundertpflanze (engl. century plant) bezeichnet, da sie nur einmal blühen und bis zur Ausbildung eines Blütenstands mehrere Jahrzehnte vergehen und sie danach absterben. Der Maler August Meister hielt im Auftrag Heinrichs XI. die Sensation in einem Gemälde fest. Es sollte in Originalgröße erstellt werden, da aber ein geeigneter Platz zur Aufhängung eines so großen Bildes fehlte, wurde im Maßstab 1:2 gearbeitet.

1743 begann für den »Obergreizer Lustgarten« eine neue Gestaltungsphase, die mit der Regierungszeit Heinrich XI. verbunden ist und bis 1800 währte. Der »GrundRiß der HochGraeflich Reuß Plauischen Residenz Ober-Greiz« von 1744 zeigt den Garten noch immer in gleicher Größe und Ausrichtung mit der Fontäne im Zentrum, wenn auch mit veränderten Kompartimenten und stärkerer Betonung der zentralen Mittelachse.

Mit dem Bau des Sommerpalais ab 1768, das die bisherige axiale Beziehung auf den Schlossberg aufgibt und sich nun in Nord-Süd-Ausrichtung zur Elsteraue orientiert, musste auch die Gartengestaltung angepasst werden. Wie der Stadtplan von 1783 von Christian Heinrich Hahn zeigt, konnte sich Heinrich XI. im Bereich des bisherigen Lustgartens noch nicht von der symmetrischen Gestaltungsweise lösen. Entlang der ehemaligen Hauptachse kamen nach Norden hin neue, regelmäßig gestaltete Bereiche hinzu und die bisherigen Broderieparterres wurden zu schlichten Rasenflächen umgewandelt. Die Fontäne bestimmte weiterhin den Garten. Ihre Position wurde durch eine aus dem Garten in die Landschaft geführte Pappelallee und ein neues Wasserbecken vor dem Sommerpalais stärker betont. Doch weder die Fontäne noch das Palais nahmen im Garten eine zentrale Position ein. Die neuen Quartiere wurden im Duktus des vorhandenen Gartens additiv hinzugefügt, ohne eine gänzlich neue Grunddisposition des Gartens zu verfolgen. In der Umgebung des Sommerpalais wurde ein neuer, in

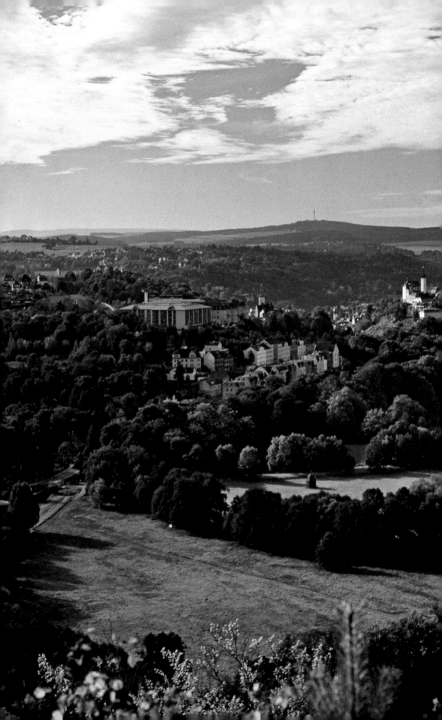

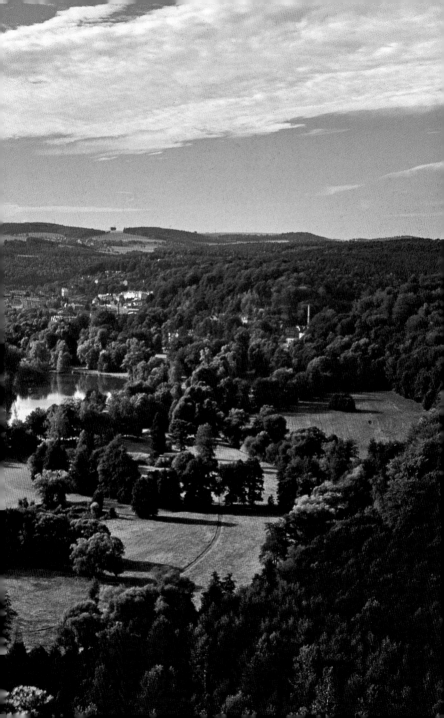

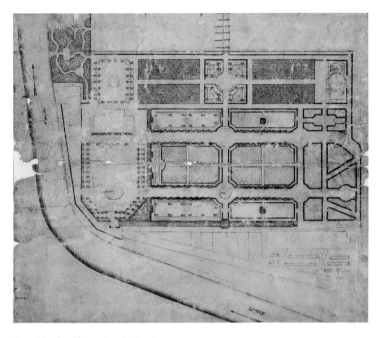

Grundriss des Obergreizer Lustgartens, um 1790

Nord-Süd-Richtung orientierter Gartenraum geschaffen, der eine kleinere Nebenachse bildete. Er wurde gestalterisch durch einen Laubengang vom Rest des Gartens abgetrennt. 1787 wurde am nordöstlichen Ende des Gartens die Rotunde für die japanische Porzellansammlung des Fürsten errichtet.

Bemerkenswert sind auf dem Stadtplan sowie auf einem um 1790 datierten Gartenplan noch zwei weitere Dinge. Zum einen findet sich nördlich des so genannten Küchenhauses ein gänzlich neu angelegter Gartenbereich. Hier zeigt sich nun erstmals auch in Greiz die neue Strömung, Gärten im landschaftlichen Stil anlegen zu lassen. In England hatte man bereits in der ersten Hälfte des 18. Jahrhunderts damit begonnen, der freien Natur Szenerien zu entleihen, die den Betrachter in einen bestimmten Gemütszustand versetzen sollten. In Europa setzte sich diese Stilrichtung erst seit Mitte des Jahrhunderts zunehmend durch. In Thüringen können der Englische Garten in Gotha (ab

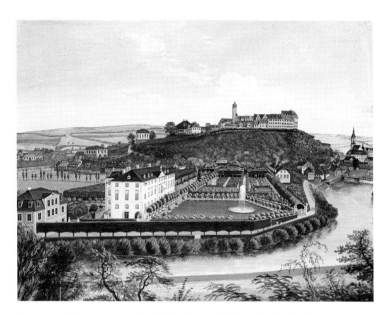

Sommerpalais und so genanntes Küchenhaus mit Obergreizer Lustgarten, im Hintergrund das Oberschloss, vor 1799

1765/1769) und der Ilmpark in Weimar (ab 1778) als Vorreiter bezeichnet werden. Wann der Garten entstand, ist nicht eindeutig belegt, doch im Zusammenhang mit der bemerkenswert frühen klassizistischen Gestaltung des Sommerpalais kann von einer zeitnahen Anlage ab 1768 ausgegangen werden. Geschlängelte Wege führten durch dichte Gehölz- und Strauchpflanzungen zu kleinen Lichtungen, Plätzen, so genannten *salons*, die gelegentlich mit kleinen Gartenpavillons, auch als Lusthäuser bezeichnet, ausgestattet waren. Eines davon war beispielsweise das »Grüne Teehäuschen«.

Die zweite Neuerung im Garten bezeugt ein neues Gebäude am südöstlichen Rand des Lustgartens. Mit der 1778 geglückten Erhebung in den Reichsfürstenstand Heinrichs XI. kam es zu vereinzelten Umbauten und Ausschmückungen im Sommerpalais. Der bis dato ganz in der Tradition des dreiflügeligen Vorgängers als Orangerie genutzte Gartensaal im Erdgeschoss wurde nun auch für Festivitäten genutzt. 1799 berichtet das Greizer Intelligenzblatt: »Das Fürstliche Palais ist für jeden Fremden gewiß sehenswerth. Der schöne, große, jetzt sehr prächtig

Pinetum

ausgeschmückte Saal, war ehedessen ein Behältniß für Winterge-
wächse, seit ohngefähr 20 Jahren aber haben Sr. Hochfürstl. Durch-
laucht diesen Saal so prächtig vorrichten lassen. Der ganze Saal ist mit
der neuesten und vortrefflichsten Gipsarbeit gezieret, und eben so
schön und geschmackvoll sind auch die obern Herrschaftl. Zimmer,
[...].« So wurde wohl spätestens ab 1779 ein neues Orangeriegebäude
für die recht umfangreiche Kübelpflanzensammlung notwendig. Auf
dem »Prospect von Sommerpalais und Obergreizer Lustgarten«, der vor
1799 entstanden ist, lässt sich die große Orangerie mit ihrem Walmdach
am Rand des Gartens ausmachen. In dem schlichten Zweckbau, dessen
Schauseite nach Süden ausgerichtet war, konnte die beachtliche An-
zahl von Kübelpflanzen überwintert werden. Auf der genannten Dar-
stellung des Gartens sind die zahlreichen, vorwiegend als Kugelhoch-
stämme in blau-weißen Kästen gezeigten Pflanzen zu erkennen.

Bei einem verheerenden Hochwasser 1799 wurde der gesamte Gar-
ten stark geschädigt. Nachdem Heinrich XI. im darauffolgenden Jahr

starb, entschloss sich sein Nachfolger Heinrich XIII. gemäß seiner Vorliebe für England sich ganz der landschaftlichen Gartenkunst zuzuwenden. Bis zur letzten großen Umgestaltung entwickelte sich der Landschaftspark in den darauffolgenden 70 Jahren vom kleinen unregelmäßig gestalteten Bereich nördlich des Sommerpalais in Etappen bis in die Elsterwiesen hinein und zum Binsenteich. Bis zum Tod Heinrichs XIII. 1817 und darüber hinaus bis in die dreißiger Jahre des 19. Jahrhunderts entstand eine Reihe von Plänen, welche diese Entwicklung dokumentieren. Zaghaft wurden ab 1800 die ehemals schnurgeraden Wege etwas geschwungen oder, wenn sie bestehen blieben, mit unregelmäßigen Baum- und Strauchgruppen gesäumt. Die streng architektonischen Pflanzungen wurden weitgehend aufgelöst. Erstmals kamen Bäume als Solitäre auf die Wiesen oder wurden aus dem vorhandenen Bestand freigestellt. Um das Sommerpalais, aber auch an anderen Wegen im ehemaligen Lustgarten finden sich in Plänen ovale bzw. langgestreckte Pflanzungen mit farbigen Punkten koloriert. Sie

sind Ausdruck der aufkommenden Wiederverwendung freierer Blumenpflanzungen zu Beginn des 19. Jahrhunderts, die keinem Raster oder regelmäßigem Muster mehr folgen mussten und ebenfalls aus den englischen Gärten in den deutschen Raum Einzug hielten. Sie werden auch als *clumps* bezeichnet, in denen die Blumen höhenartig gestaffelt wie in einem *bouquet* zusammenstanden und vom modernen Ansatz des Greizer Fürstenhauses in Bezug auf die Gartenkunst zeugen. Teilweise trugen sie eine Einfassung, beispielsweise aus gebogenen Weidenruten oder Tonziegeln in Lilien- oder Akanthusform, weshalb sie auch als Blumenkorb bezeichnet wurden.

Die Rechnungen ab 1800 belegen, dass verstärkt Nadelgehölze, insbesondere fremdländische Arten, geliefert worden sind, zum Beispiel Schwarzkiefern (*Pinus nigra*), Weymouthskiefern (*Pinus strobus*), Abendländischer Lebensbaum (*Thuja occidentalis*), aber auch Balsamtanne (*Abies balsamea*), Amerikanische Rotfichte (*Pinus rubens*) oder Gemeiner Sadebaum (*Juniperus sabina*). Der 1831 von Johannes Steiner erarbeitete Plan zeigt, dass die Nadelgehölze hauptsächlich am östlichen Rand des kleinen landschaftlichen Gartenbereichs gepflanzt worden sind. Diese Entwicklung wurde Ende des 19. Jahrhunderts unter Reinecken fortgesetzt. Dieses landschaftliche Gartenareal von der so genannten Luftbrücke bis zum Küchenhaus wird heute daher als Pinetum bezeichnet. Das botanische Interesse Heinrichs XIII. kam auch in der Anordnung von 1809, Namensschilder für 64 Bäume anfertigen zu lassen, zum Ausdruck. Die Luftbrücke erschloss den Bereich jenseits der Weißen Elster, die so genannte »Neue Welt«, und konnte im Winter abgebaut werden. Seit 1930 besteht sie als massive Konstruktion.

Die Bemühungen Heinrichs XIX., Nachfolger von Heinrich XIII., sind ungemein vielfältig. Sie begannen ab 1817 mit landesverschönernden Maßnahmen und Ausschmückungen der Landschaft um den Park. So brachte er einige Grundstücke am Binsenteich in seinen Besitz, um die Alleen fortzuführen und Spazierwege zu ermöglichen. Im Bereich der »Neuen Welt« wurde eine Grotte mit drei Bänken errichtet und nicht weit entfernt 1830 die so genannte Hirschkirche nach einem Entwurf von Wilhelm Matthes erbaut – ein Holzbau im neugotischen Stil, der zur Heuaufbewahrung diente. Am so genannten Sauwehr ließ er ein »Türkisches Zelt« aufstellen. Für seine Frau Gasparine von Rohan-Rochefort, die er 1822 ehelichte, wurde der Gasparinentempel auf dem Alexandrinenberg gegenüber dem Sommerpalais errichtet und die Porzellanrotunde in eine katholische Kapelle umgewandelt.

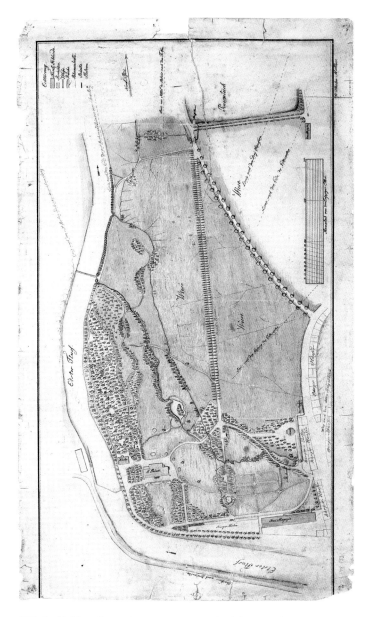

Wilhelm Matthes: Obergreizer Lustgarten, um 1825 (Plan genordet abgebildet)

1827 wandte er sich dann dem Kernbereich des Parks zu und beorderte den kaiserlich-königlichen Schlosshauptmann Johann Michael Sebastian von Riedl aus dem österreichischen Laxenburg nach Greiz. Er hatte ihn wahrscheinlich auf dem Wiener Kongress 1814 kennen gelernt. Riedl war seit 1799 in Laxenburg, später auch in Schönbrunn und Hetzendorf tätig und für die Bau- und Gartenanlagen zuständig. Er fertigte einen noch heute als »Laxenburger Plan« bezeichneten Entwurf für den Garten, den Heinrich XIX. durch den auf Empfehlung von Riedl 1828 angestellten »Kunstgärtner« Johann Steiner aus Wien ausführen ließ. In den Anstellungsakten heißt es: »[…] daß Unser Obergreizer Lustgarten nach dem Plan des k. k. Schloßhauptmann v. Riedel nach und nach umgeschaffen werde, doch dergestalt, dass der jährl. Aufwand die Summe von 500 Thaler nicht überschreite, bis unserer Absicht Genüge geleistet ist. […] Die englischen Anlagen sind mit Blumenparketts auszuschmücken, dass der Garten in jeder Jahreszeit ein angenehmes Aussehen habe.« Die landschaftliche Gestaltung griff nun bis zur noch heute erhaltenen Lindenallee aus, die zum Binsenteich führt. Dafür musste die mittig über die große Wiese zwischen Garten und Binsenteich gepflanzte Pappelallee größtenteils gefällt werden. Die Wege im ehemals regelmäßig gestalteten Lustgarten wurden gefälliger geschwungen, allerdings blieben einzelne gerade Abschnitte weiterhin erhalten. 1829 weilte von Riedl noch einmal in Greiz, um den Fortgang der Arbeiten in Augenschein zu nehmen. Der Plan von Steiner von 1831 zeigt die fertig gestellte Anlage. Auch die Rechnungen bezeugen, dass dem Wunsch Heinrichs XIX. nach mehr Blumen im Park entsprochen wurde. Nordöstlich des Sommerpalais und in dem hauptsächlich umgestalteten Bereich fanden sich einige Blumen-*clumps*, die mit Malven, Rosen und Päonien bepflanzt waren. In den Rechnungen dieser Zeit sind umfangreiche Lieferungen eines breiten Sortiments von Ziersträuchern, Rosen, Stauden, Blumen, auch Topf- und Kübelpflanzen wie beispielsweise Nelken, Rittersporn, Lupinen, Mohn, Lobelien oder Kamelien, Hortensien oder Flieder zu finden.

Der Obergreizer Lustgarten wurde 1830 für die Öffentlichkeit freigegeben. Heinrich XIX. ließ aber bekanntmachen, dass diejenigen, »welche sich unanständig und ungesittet betragen sollten, wohin das Tabakrauchen, Singen und Schreien gerechnet wird, gepfändet, hinausgewiesen und nach Umständen arretiert werden sollen«.

Fürst Heinrich XIX. starb 1836, fünf Jahre nachdem die Arbeiten entsprechend des Laxenburger Plans im Wesentlichen abgeschlossen

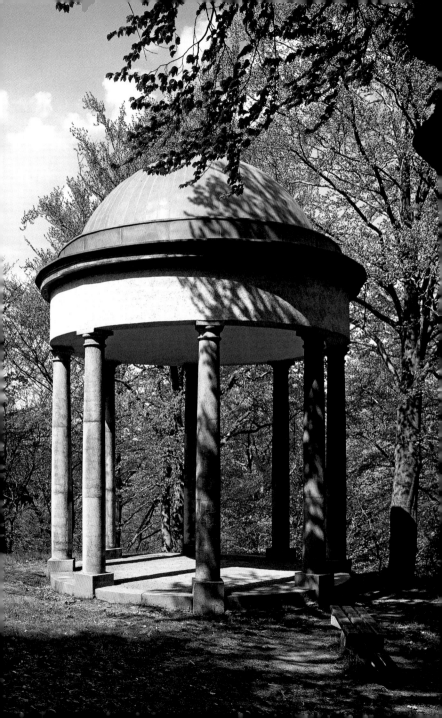

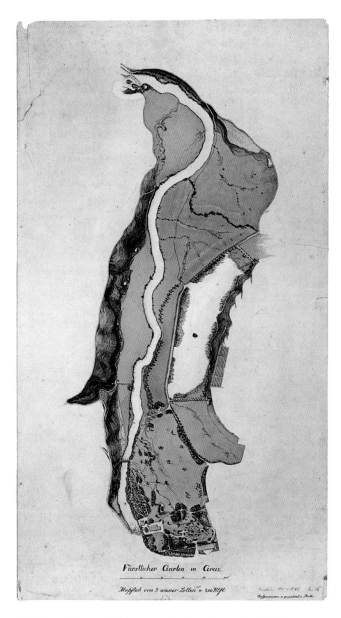

Fürstlicher Garten in Greiz (so genannter Laxenburger Plan), 1828

waren. Sein Bruder und Nachfolger, Heinrich XX., veränderte im Park kaum etwas. Der Binsenteich wurde verpachtet und diente den Greizer Bürgern zu Volksbelustigungen. Der Fürst ließ 1838 das »Weiße Kreuz« auf einem weithin sichtbaren Felsen, der das Elstertal nach Norden hin abschließt, zur Erinnerung an seine früh verstorbene Gemahlin Sophie errichten. Der Blick vom Sommerpalais zu diesem Erinnerungsmal ist eine wichtige Sichtachse vom Park in die angrenzende Landschaft und verbindet gewissermaßen beide miteinander. Auch nach dem Tod Heinrichs XX. 1859 gab es in den darauffolgenden 24 Jahren keine Veränderung.

Erst 1872 kam es durch den eingangs erwähnten Plan der Eisenbahngesellschaft zur erneuten Umwandlung des Parks. Rudolph Reinecken, der 1873 sechsundzwanzigjährig von Muskau nach Greiz kam, blieb 50 Jahre in Greiz als Parkdirektor tätig und schied erst 1923 aus dem Dienst. Er hatte von 1870 bis 1872 die Potsdamer Gärtnerlehranstalt besucht und dort Unterricht in Gärtnerei, Mathematik, Planzeichnen und Feldmessen, Landschaftsgärtnerei und Treiberei erhalten. Danach bekam er eine Stelle als Gärtnergehilfe in Muskau und am 1. März 1873 als »Gartenkünstler« in Greiz, der »sich durch selbständige Ausführung einer Anlage weitere Erfahrungen sammeln« wolle, so das Zeugnis, das ihm Petzold in Muskau ausstellte. Petzold hatte zunächst einen »Entwurf für die Behandlung des sog. Binsenteichs« geliefert, den Reinecken noch in Muskau nach einer Skizze Petzolds zu zeichnen hatte. Im Februar weilte Petzold dann einige Tage in Greiz, um die Vermessungsarbeiten und Absteckungen am Teich persönlich zu überwachen. Die neuen geschwungenen Ufer des Teiches wurden ebenso wie die neuen Inseln mit Diabassteinen befestigt, die beim Tunnelbau unter dem Schlossberg gewonnen wurden. Diese Befestigung ist noch heute vorhanden und trug durch ihre Langlebigkeit dazu bei, dass trotz ausgespülter Uferbereiche die historische Uferlinie nachvollzogen und wieder restauriert werden kann. Der Entwurf Petzolds für den Teich ist nicht mehr vorhanden, dafür zwei Pläne vom März/April 1873, welche die vorgeschlagene Umgestaltung des Parks zeigen. Nach eigener Aussage arbeitete Reinecken jedoch nicht nach den Plänen Petzolds, sondern fertigte selbst Entwürfe für die Umgebung des Sommerpalais, das Pinetum und den Binsenteich. Sie sind teilweise sogar mit den Artbezeichnungen der Pflanzen versehen und zeigen mit eingetragenen Höhenlinien die feine Bodenmodellierung östlich vom Palais. Der heutige Bestand stimmt größtenteils noch immer mit den Entwürfen überein, die wertvolle Do-

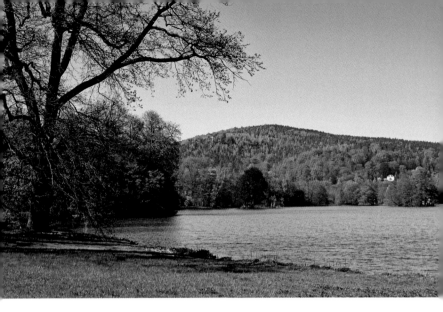

Binsenteich von Süden mit Blick zum Weißen Kreuz

kumente für die Restaurierung und Wiederherstellung des Parks darstellen.

Im Winter 1873/74 wurden zahlreiche alte Bäume gerodet oder mit aufwendiger Technik umgepflanzt. Die Methode der Großbaumverpflanzung hatte Reinecken 1876 im *Deutschen Magazin für Garten- und Blumenkunde* veröffentlicht. Mit der Anlage des Blumengartens südlich des Sommerpalais wurde 1874 begonnen. »In den folgenden Jahren wurde dann, da alle meine bezüglichen Pläne die höchste Genehmigung fanden, nach und nach der ganze Park umgestaltet. Als größere Arbeiten seien genannt: Die Anlage des Blumengartens zwischen Palais und Elster, wo ich, schräg vor dem Palais nur einen schmalen liegenden Rasenstreifen eingeschlossen vom Waldbestand vorfand. Es mussten viele Bäume gefällt werden, um Raum für die Blumenpflanzungen zu schaffen. Bei der Modulierung der Bodenfläche entdeckte ich, dass vor Zeiten mitten vor dem Palais ein größeres Wasserbecken gestanden hatte, eine kreisrunde Tonstanzform und Rohrstücke wurden bei den Arbeiten zutage gefördert. Ein paar rechtwinklig aufeinanderstoßende Wege, gerade Wege, die ursprünglich mit Weißbuchen als Laubengang eingefasst waren, zeigten noch, dass hier früher im französischen Gar-

Blick durch den Park nach Norden ▶

tenstil gearbeitet war. Man hatte aber die Weißbuchen bald nachwachsen lassen, die ehemalige Form war aber noch an einer Anzahl von Weißbuchen deutlich erkennbar. Besonders hervorgehoben sei auch noch die Gestaltung des Eingangs in den Park mit dem Bau eines Palmenhauses (1881, vor dem Mitteltrakt der Orangerie), das in der Folge die Aufstellung der großen Palmengruppen im Blumengarten ermöglichte.«

In den folgenden Jahren entstanden zahlreiche Blumenbeete rund um das Sommerpalais bis hin zum östlichen Parkeingang am so genannten Schwarzen Tor im so genannten Pleasureground, insbesondere sind das prächtige Blumenkorb-Ensemble im Blumengarten, der Rosenstern mit der stilisierten Efeuranke aus Buchsbaum auf der Rasenfläche östlich vom Sommerpalais und der Efeustern auf dem Platz zwischen Palais und Küchenhaus zu nennen. Pflanzen mit besonderem Blattschmuck, vornehmlich Palmen, Bananen oder Strelitzien, aber auch Stauden wurden mit einjährigen Blumen oder Blühsträuchern kombiniert. Franz Reiher, ein Gärtner Reineckens, zeichnete später Detailpläne aller Blumenbeete, die zum Teil an florale Formen des Jugendstils erinnern. Vor der Gartensaalfassade erweckten insgesamt acht

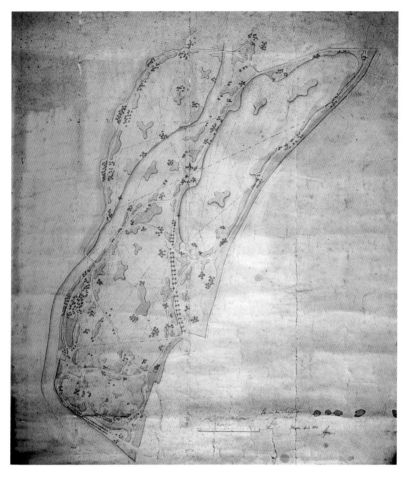

Carl Eduard Petzold: Plan von dem Schloßpark zu Greiz, Entwurfsplan, 1873

etwa drei Meter hohe Lorbeerkugelhochstämme, deren Kübel durch zahlreiche kleinere Topfpflanzen verdeckt wurden, zusammen mit hohen, berankten Gerüsten einen üppig gestalteten Eindruck. Selbst der Balkon war in einigen Jahren berankt worden.

Blumengärten und Pleasureground sind Begriffe, die im 19. Jahrhundert im Zusammenhang mit der Zonierung von Landschaftsgärten verwendet wurden. In der zweiten Hälfte des 19. Jahrhunderts hielten zu-

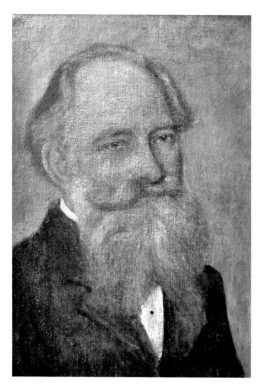

Rudolph Reinecken

nehmend wieder geometrisch gestaltete Schmuckbereiche, in denen Blumen Verwendung fanden, in die Landschaftsgärten Einzug. Diese Blumengärten lagen meist in der Nähe des Gebäudes. Die Beete wurden später immer ornamentaler und gipfelten schließlich in den Teppichbeeten des letzten Drittels des 19. Jahrhunderts. Als Pleasureground bezeichnete man eine Art Vermittlungsbereich zwischen dem reich geschmückten Hausbereich oder Blumengarten und dem Park. Blühsträucher, Ziergehölze und dendrologische Besonderheiten, auch noch vereinzelte Blumenbeete werteten einen Pleasureground auf, bevor es in den meist mit einheimischen Bäumen bepflanzten Park ging, der schlichter gehalten in die Landschaft beziehungsweise in die freie Natur überleitete.

Mit Abdankung des reußischen Fürstenhauses ging der Fürstlich Greizer Park 1918 zunächst in den Besitz des Volksstaates Reuß und 1920 an das Land Thüringen über. In den Vergleichsverhandlungen zwischen dem Fürstenhaus Reuß Älterer Linie und dem Volksstaat Reuß vom 11. Dezember 1919 wurde festgelegt, dass das gesamte Kammervermögen mit bestimmten Ausnahmen und unter folgenden Auflagen dem Staat »zu Eigentum überlassen wird«. Diese Auflagen lauteten: »In erster Linie sind die Ausgaben für dauernde Erhaltung der Schlösser und des Greizer Parkes zu bestreiten. Der Park, zu dem auch die Trö-

Franz Reiher: Plan für den Rosenstern östlich des Sommerpalais

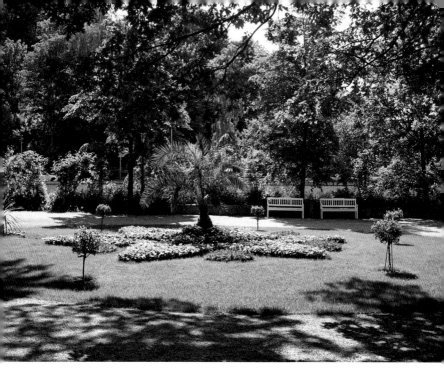

Efeustern westlich des Sommerpalais

denwiese gerechnet wird, ist in seinem bisherigen Zustande zu erhalten […].«

Rudolf Reinecken blieb bis zu seinem fünfzigjährigen Dienstjubiläum am 2. März 1923 hier tätig. Bis 1924 war für die Verwaltung des Parks die Abwicklungsstelle des ehemaligen Gebiets Gera-Greiz zuständig. Danach war das Thüringische Finanzministerium in Weimar mit der Staatlichen Parkverwaltung verantwortlich, das die Verwaltung wiederum dem Thüringischen Rentamt in Greiz übertrug. Der Leiter der Staatlichen Parkverwaltung war bis 1928 der vormalige Großherzoglich-Weimarische Oberhofgärtner Otto Sckell.

1926 wurde nach einem Entwurf von Franz Reiher westlich des Binsenteichs mit Zustimmung Otto Sckells ein etwa 3 000 Quadratmeter großer Rosengarten des Vereins Deutscher Rosenfreunde, Ortsgruppe Greiz, angelegt. Im gleichen Jahr wurde die 1787 errichtete Rotunde in einen Gedächtnisort für die Gefallenen des Ersten Weltkriegs umgestal-

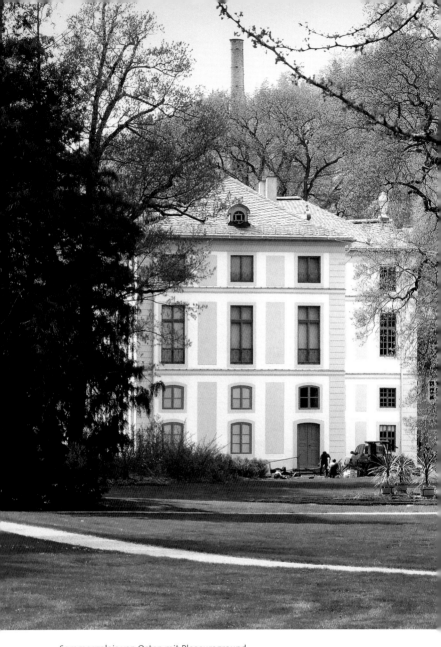

Sommerpalais von Osten mit Pleasureground

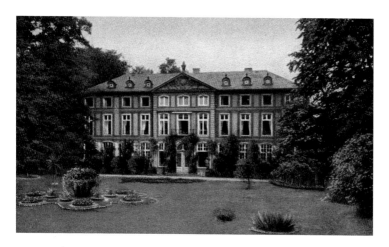

Sommerpalais und Blumengarten, historische Postkarte

tet. Die dort aufgestellte Skulptur des sterbenden Kriegers ist eine Arbeit des Dresdner Künstlers Karl Albiker.

1927 wurde der bisher im Park Belvedere bei Weimar beschäftigte Gartenmeister Wilhelm Scholz nach Greiz versetzt und mit der fachlichen Leitung des Parks beauftragt. Von ihm stammen zwei Parkpläne, die er 1930 und 1931 anfertigte. Der außerordentlich strenge Winter 1928/29 verursachte im Gehölzbestand des Parks, insbesondere im Pinetum, starke Frostschäden. Scholz teilte 1929 mit, dass »rund 50 Coniferen älteren Bestandes in einer Höhe von 10–15 mtr« abgestorben seien. Hinzu kämen noch »45 Stück Buxusbüsche u. evtl. ebensoviel Taxus, die als Vorpflanzung dienten. Die erfrorenen 50 Coniferen setzten sich in der Hauptsache zusammen aus verschiedenen Chamaecyparis-Arten, einigen Thujas, Kugelfichten, Cedern und Kiefern.« Die Ersatzpflanzen sollten auf Grund finanzieller Engpässe in den folgenden Jahren beschafft werden. 1942 wurde hinsichtlich der Verwendung von Sommerblumenpflanzungen festgelegt, dass sie nur dort auszuführen seien, wo es sich »um regelmäßige Beetformen in der Nähe des Sommerpalais handelt […] während abseits vom Palais die regelmäßigen Beete verschwinden müssen u. an ihre Stelle eine lockere Vorpflanzung vor die Gehölzgruppen treten muß, wie sie bereits in diesem Jahr an einer Stelle mit Dahlien recht gut durchgeführt wurde.«

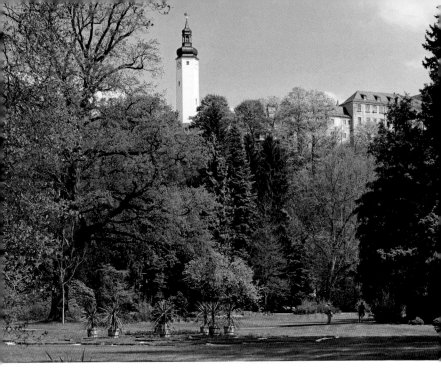

Pleasureground mit Blick auf das Obere Schloss

Der Pflegezustand des Parks war infolge der anhaltenden Kriegsereignisse äußerst kritisch, wie aus einem Schreiben des Gartenmeisters Scholz an die Staatliche Parkverwaltung in Weimar vom 1. März 1944 hervorgeht. »[A]ußer der großen Parkwiese hinter dem Palais, wo sich die meisten Blumenbeete noch befinden«, sei kaum noch eine Wiesenpflege möglich. Es sollten »weniger wichtige« Beete aufgegeben werden, und »in Zukunft müssen alle Holzarbeiten liegen bleiben«.

Ein Luftangriff am 6. Februar 1945 auf Greiz schädigte das Sommerpalais, das Küchenhaus sowie eine Reihe von Parkbäumen. Nach dem Zweiten Weltkrieg ging der Park in die Rechtsträgerschaft der Stadt Greiz über. Nach dem Ausscheiden von Scholz übernahm der seit 1927 im Park beschäftigte Willi Zeiß die fachliche Leitung der Anlage und der Gärtnerei. Auf einer Stadtverordnetenversammlung wurde der Park 1950 zum Kunstdenkmal erklärt und in »Leninpark« umbenannt. Durch die Hochwasserereignisse von 1954 und 1955 waren weitere Schäden im

Park zu beseitigen und ein Jahr später erfolgte daraufhin die Ausbaggerung der Weißen Elster. Ein Teil der angefallenen Erdmassen wurde im Parkgelände aufgefüllt. Am südlichen Parkeingang stellte man 1971 ein Mahnmal für die Befreiung vom Faschismus nach einem Entwurf des Berliner Bildhauers Jürgen Raue auf. Bereits 1973 erfolgte auf Empfehlung des Zentralen Parkaktivs im Zentralen Fachausschuss Dendrologie und Gartenarchitektur des Kulturbunds der DDR und des damaligen Instituts für Denkmalpflege eine Gehölzbestandserfassung, auf deren Grundlage zwischen 1981 und 1985 von der Landschaftsarchitektin Christa Bretschneider eine denkmalpflegerische Analyse und Rahmenzielstellung erarbeitet wurde. Dies war notwendig geworden, weil sowohl natürliche Prozesse in den Gehölzbeständen, beispielsweise durch aufgewachsene Sukzession, aber auch Stürme zum Verlust ganzer Baumgruppen bzw. zur Verunklärung des historischen Erscheinungsbildes des Parks geführt hatten. Als Leitbild stellte sie die nach 1873 unter Reinecken entstandene Anlage heraus. 1977 erfolgte die Eintragung des Leninparks als Denkmal der Garten- und Landschaftsgestaltung von nationaler Bedeutung in die Bezirksdenkmalliste des Bezirks Gera. Darüber hinaus war 1986 ein Flächennaturdenkmal im Parkbereich ausgewiesen worden, wodurch bestimmte naturschutzrechtliche Auflagen zu berücksichtigen waren. Heute sind Teile der Parkanlage nach der europäischen Flora-Fauna-Habitat-Richtlinie unter Schutz gestellt.

1990 erhielt die Anlage wieder ihren früheren Namen – Greizer Park. Die Stiftung Thüringer Schlösser und Gärten übernahm das Sommerpalais und den Park 1994 und konnte seither einige Parkbereiche wieder instand setzen bzw. restaurieren. So wurde die Bahnmaskierung bis 1998/99 durchgeforstet und zum Teil mit Buchen nachgepflanzt. Das Pinetum erfuhr 1999/2000 eine Überarbeitung und Verjüngung des Nadelgehölzbestandes und Instandsetzung der Wege. Einige Abschnitte der Uferbefestigung konnten bereits repariert werden. Im Rahmen der Bundesgartenschau in Gera und Ronneburg 2007 wurde der südliche Parkeingang neu gestaltet. 2009 erhielt der Greizer Park die Ernennung zum Denkmal von nationaler Bedeutung und konnte von 2011 bis 2013 im Bereich des Blumengartens und des so genannten Pleasureground gemäß der denkmalpflegerischen Zielstellung restauriert werden. Seither trägt er in Anerkennung der Leistungen des fürstlichen Hauses Reuß wieder die Bezeichnung Fürstlich Greizer Park.

Rundgang durch den Park

Der Rundgang beginnt am Parkhaupteingang [19] an der Weißen Elster gegenüber der Brückenstraße. Dieser Bereich wurde entsprechend seiner heutigen Bedeutung als repräsentativer Hauptzugang zur Parkanlage von 2006 bis 2007 neu gestaltet.

Die Neugestaltung erfolgte unter Bezug auf die historische Situation unter dem Gartendirektor Rudolph Reinecken ab 1873 bzw. Ende des 19. Jahrhunderts. Dies bedeutete vor allem die Wiederherstellung der ursprünglichen räumlichen Disposition in diesem Bereich sowie auch die Beibehaltung und nach Möglichkeit die Wiedereinführung der historischen Nutzungen einzelner Flächen. Als Ergebnis der städtebaulichen Entwicklung des 20. Jahrhunderts war darüber hinaus den heutigen Anforderungen an einen repräsentativen, der Stadt zugeordneten Parkeingang Rechnung zu tragen. So durchschreitet der Besucher zunächst zwei mit schirmförmig geschnittenen Platanen bestandene Plätze mit Bänken, Blumen- und Staudenbeeten, bevor er sich dem eigentlichen Park nähert. Linker Hand wird der Park von der Weißen Elster begleitet. Bis in die Mitte des 20. Jahrhunderts hinein standen hier noch kleinteilige Wohnhäuser, die abgerissen wurden. Später wurde das 1971 eingeweihte Mahnmal für die Befreiung vom Faschismus des Künstlers Jürgen Raue aufgestellt und der gesamte Bereich nach einem abgeänderten Entwurf des Architekten Hans Richter von 1972 mit den 1973 hinzugekommenen Gedenktafeln für die sowjetischen Gefallenen des Krieges aus dem Goethepark gestaltet. Im Rahmen der neuen Eingangsgestaltung wurde das Mahnmal auf den Alten Friedhof der Stadt Greiz versetzt.

Zur rechten Seite steht das so genannte Parkgewächshaus [18], das heute die Parkverwaltung, Wohnungen, die Reste der alten Orangerie und ein Gewächshaus beherbergt. Das Gebäude wurde vor 1783 als Orangerie für die Überwinterung der umfangreichen Kübelpflanzensammlung des zu dieser Zeit noch geometrisch gestalteten Gartens errichtet. Außerdem diente es als Lagerraum für Teile der im Winter abgebauten Luftbrücke und einer im Park aufgestellten Schaukel. 1835 wurde im östlichen Teil des Hauses ein Theater eingebaut. Mitte des 19. Jahrhunderts gab es weitere Umbauarbeiten, unter anderem kam es zur Einrichtung einer Hofgärtnerwohnung im oberen Geschoss etwa in der Mitte des Gebäudes. Für die Unterbringung der Pflanzenausstat-

tung des ab 1874 angelegten Blumengartens [3] wurde auf Betreiben Reineckens 1877 die Neuerrichtung eines Warmhauses angestrebt. Der Glas-Eisen-Bau, der fast mittig im rechten Winkel zur Orangerie angeordnet wurde, konnte 1879 mit dem Einbau der Heizung und der Wasserleitung abgeschlossen werden. In diesen Jahren erfolgten umfangreiche Pflanzenlieferungen aus ganz Deutschland. Aus Gera kamen beispielsweise 20 weißblühende Kamelien (*Camellia alba plena*), aus Altenburg wurden zehn Dracaenen in fünf verschiedenen Sorten geliefert und aus Tetschen an der Elbe wurden Orchideen eingekauft. 1880 erfolgten weitere Lieferungen von Fuchsien und Flaschenputzerbäumchen aus Hamburg. Bis 1900 wurde noch einmal eine wahre Flut von Pflanzen angeschafft. Oftmals waren es zahlreiche Dracaenen, Azaleen, Kamelien, Schraubenbaum (*Pandanus*) und viele Exemplare an Palmen, wie die Dattelpalme (*Phoenix canariensis*) oder Zwergpalmen (*Chamerops*). Nicht nur der Blumengarten, sondern auch das unmittelbar der Orangerie vorgelagerte Terrain wurde üppig und repräsentativ durch teppichbeetartige Bordüren und Blumenbeete gestaltet. Die Orangerie war trotz der Umbauarbeiten von 1854 bis 1856 rund 30 Jahre später in einem schlechten baulichen Zustand. Betroffen waren hauptsächlich die Fensterrahmen aus Holz und die Dachkonstruktion.

Nach der Abdankung des Fürstenhauses Reuß 1918 ging der ehemalige fürstliche Besitz wie auch der Park an das Land Thüringen über. Schon ein Jahr später musste sich Parkdirektor Reinecken auf Grund der wirtschaftlich schwierigen Lage von den ersten Pflanzen trennen und sie verkaufen lassen. Der bauliche Zustand der Orangerie hatte sich weiter verschlechtert. Eine Reparatur des vom Schwamm zerfressenen Daches wurde als nicht mehr lohnenswert eingestuft und die aufwendige Überwinterung der Kübelpflanzen war in der neuen Situation zu kostenintensiv. Daher kamen ab 1927 die ersten Überlegungen zum Abriss bzw. Umbau des Gebäudes auf. 1934 wurden der westliche Teil der Orangerie und das Warmhaus bis auf die Nordwand mit dem dort befindlichen Heizgang abgetragen und kleiner mit einem angelehnten Warmhaus wieder aufgebaut. Erhalten haben sich im Anschluss an den umgebauten westlichen Teil drei Fensterachsen der historischen Orangerie im Erdgeschoss, wobei ein Fenster zur Tür umgebaut wurde. Der dahinter befindliche Raum dient noch heute der Überwinterung von Pflanzen. Die Jahrhunderte andauernde Tradition wird fortgeführt und soll nach Plänen der Stiftung Thüringer Schlösser und Gärten wieder in der Nutzung des ganzen Hauses als Orangerie und Parkgärtnerei münden.

Parkeingang mit Parkgewächshaus und Blumenuhr

Im westlichen Bereich vor dem Parkgewächshaus befindet sich die Blumenuhr [20]. Sie war 1954 ursprünglich in eckiger Form etwas weiter in Richtung Stadt vom Gärtnermeister Willi Zeiß angelegt worden. Im Rahmen der Umgestaltung 2007 wurde sie an die heutige Stelle versetzt.

Vom Ende des Parkgewächshauses führt der Weg entlang der Weißen Elster durch die etwa 200 Jahre alte Lindenallee [21] weiter zum Sommerpalais. Erst mit der landschaftlichen Gestaltung des Parks ab 1800 gewann der Zugang zum Park auf diesem Weg an Bedeutung und wurde noch vor 1825 mit einer Allee bepflanzt. Dabei verlängerte man eine am Küchenhaus beginnende Baumreihe, die aus einer ehemals streng in Form geschnittenen Hochhecke stammte und den Abschluss des vor 1800 geometrisch gestalteten Gartens bildete. Die denkmalpflegerisch und gestalterisch notwendige Wiederherstellung der Allee ist derzeit auf Grund von Vorschriften zum Hochwasserschutz nicht möglich.

Schon 1986 wurde aus Gründen der Hochwassersicherung die Weiße Elster ausgebaut und in diesen Parkbereich eingegriffen. Heute sind noch acht Linden der historischen Allee erhalten, die durch einige Neupflanzungen in den letzten Jahren ergänzt werden konnten.

Auf dem gegenüber dem Sommerpalais liegenden Berg befindet sich der 1822 für die Fürstin Gasparine von Rohan-Rochefort errichtete Gasparinentempel [22]. Er lässt sich allerdings aus der Ferne nur schwer erkennen, da die Bewaldung des Hanges stark zugenommen hat. Der Flussbiegung folgend gelangt man zum Sommerpalais [1] mit dem davor liegenden Blumengarten [3].

Der Blumengarten ist ein durch den umgebenden Gehölzgürtel beinahe in sich geschlossener Gartenraum vor der Südseite des Sommerpalais. Er wurde von Rudolph Reinecken ab 1874 angelegt. Schon zu Beginn des 19. Jahrhunderts hatte sich hier ein Garten befunden, der mit Rasen und einigen wenigen Blumenbeeten geschmückt war. Erst unter Reinecken erhielt der Bereich südlich des Palais seine heute zum großen Teil wieder restaurierte Gestaltung. Reinecken bezeichnete erstmals diesen Bereich als Blumengarten. Er ließ aus dem umgebenden Gehölzsaum im Winter 1873/74 einige Bäume entfernen, um mehr Licht für die Anlage der Blumenbeete zu schaffen. Der Boden erhielt eine feine Modellierung, die leicht zu den Strauch- und Gehölzgruppen am umlaufenden Weg hin ansteigt und so die Intimität des Blumengartens steigert. Die erhöhten Bereiche wurden mit zahlreichen kleineren Beeten, einzelnen Schmuck- und Kübelpflanzen sowie Rank- und Schlingpflanzen an kleinen Rankgestellen geschmückt. Besonders bemerkenswert unter den Gehölzen des Blumengartens ist eine Goldeiche (*Quercus robur L. ›Concordia‹*) in der südöstlichen Gruppe am Sommerpalais, die heute im üblichen Handelssortiment nicht mehr vorhanden ist. Sie ist bereits auf Reineckens Pflanzplan verzeichnet und kam 1873 mit zwei weiteren Exemplaren aus der Baumschule von Carl Eduard Petzold aus Wilhelmshofe/Bunzlau in Schlesien nach Greiz. Die Rechnungen dieser Zeit belegen eine reichhaltige Ausstattung des Gartens nicht nur mit Gehölzen, sondern auch mit Stauden, Blumen, Zwiebeln, Farnen und Kübelpflanzen von insgesamt 32 verschiedenen Lieferanten, zum Teil aus Belgien und den Niederlanden. Der Höhepunkt des Blumengartens ist der Blumenkorb in der Mitte des Blumengartens. Der aus Metall gefertigte Korb bestand ursprünglich aus zwei Etagen und war mit Baumrinde verkleidet. Um den üppig mit Wechselflor bepflanzten Korb wurde ein aus Kreisen und farbigen Kiesflächen ge-

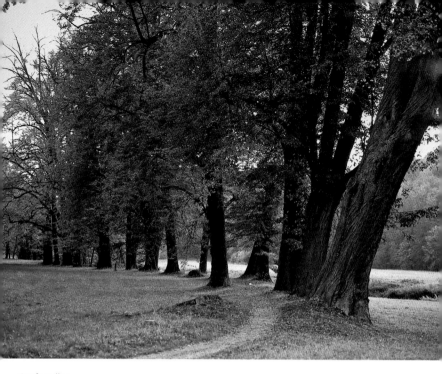

Seufzerallee

formtes Beet angelegt, das mit kleinen Kübelpflanzen und, wie auf den historischen Abbildungen des Blumengartens häufig zu erkennen ist, mit Cordylinen (Keulenlilie) oder Dracaenen betont wurde. Die zweite, kleinere Etage des Blumenkorbes war meist mit einer Palme (*Chamerops humilis* – Zwergpalme oder auch *Phoenix*-Arten – Dattelpalmen) bepflanzt. Der heute vorhandene Korb stellt eine Rekonstruktion von 1990 dar.

Der Blumengarten wurde ab 1918 nach und nach vereinfacht. Kleinere Blumenbeete wurden aufgegeben, ein großer Teil der Kübelpflanzen verkauft und ab 1911 war auch der Blumenkorb nur noch einstöckig vorhanden. Das große Fächerbeet direkt vor der Fassade des Gartensaals musste ab 1942 einem halbrunden Platz für Konzertveranstaltungen weichen und an der Stelle des Blumenkorbes befand sich nach dem Hochwasser von 1954 noch bis 1990 ein kleines Bassin mit Springstrahl inmitten eines Blumenbeetes.

Ab den siebziger Jahren des 20. Jahrhunderts verstärkten sich die Bemühungen, den Park zu erhalten und nach der von der Landschaftsarchitektin Christa Bretschneider 1981/85 erarbeiteten denkmalpflegerischen Zielstellung wiederherzustellen. Dies betraf unter anderem die Rekonstruktion des Blumenkorb-Ensembles sowie einiger weiterer Beete in der Umgebung des Sommerpalais, unter anderem das Fächerbeet vor der südlichen Fassade des Sommerpalais. Von 2011 bis 2013 wurde die Wiederherstellung des Blumengartens und des so genannten Pleasureground [4], also des Bereichs um das Sommerpalais bis zum Parkeingang Schwarzes Tor, in einem umfangreichen Restaurierungsprojekt fortgesetzt. Die Parkwege wurden auf ihre originale Breite und ihren historischen Verlauf zurückgeführt. Der größte Teil der Blumenbeete und der kleineren Schmuckpflanzungen in den Randbereichen wurde auf Grundlage der historischen Pläne Reineckens und Franz Reihers, den originalen Rechnungen über die Pflanzenlieferungen ab 1874 und anhand der historischen Abbildungen wiederhergestellt. Der Rosenstern, der in der Sichtachse von der östlichen Stirnseite des Palais zum Oberen Schloss liegt, war beispielsweise im Laufe der Zeit stark vereinfacht worden. Statt der vorhandenen sechs Ecken wurde er 2011 wieder achteckig angelegt und mit der stilisierten Efeuranke umgeben, die aus Buchs gepflanzt und mit farbigem Kies ausgefüllt war. Die historischen Rosensorten ›Little White Pet‹, ›Rotkäppchen‹ und ›Joseph Guy‹ mit roter, rosa und weißer Blütenfarbe zieren die einzelnen Segmente, die im Analogieschluss zu den farbigen Plänen des Gärtners Reiher ausgesucht wurden. Die genauen Sorten für dieses Beet konnten nicht ermittelt werden, da zu viele Rosenlieferungen ohne eine genaue Standortbezeichnung in den Park kamen. Auch die einfacher bepflanzten, meist runden Beete sind nun wieder Bestandteil des Parks. Einige der historischen Beete oder Strauchgruppen, insbesondere im Blumengarten, konnten auf Grund der gegenwärtigen schattigen Situation nicht wieder rekonstruiert werden. Zwischen Küchenhaus [2] und Sommerpalais ist der so genannte Efeustern, ein weiteres großes Schmuckbeet, vorhanden, dessen Sternform aus Efeu namensgebend für das Beet war. Die benachbarte Eiche gehört zu den ältesten Bäumen des Parks. Von hier aus führt der Rundgang weiter durch das Pinetum [5] bis zur Luftbrücke [6].

Das Pinetum entstand in den ersten Jahren des 19. Jahrhunderts, als mit der Einführung fremdländischer Gehölzarten in Europa das Interesse an deren Anwendungsmöglichkeiten bei den Gartenkünstlern ge-

Binsenteich mit Sumpfzypresse

weckt wurde. So kam es auch zu solchen Koniferenwäldchen, den so genannten Pineta, die zuerst in England (Dropmore/Berkshire 1796) bzw. Frankreich (Paris 1800) angelegt wurden. Das Greizer Pinetum gehört damit zu den frühesten Nadelgehölzsammlungen in Deutschland, wo es nachweisbar mit der Bestellung von botanischen Namensschildern von 1809 um die Sammlung und deren Präsentation ging. Neben heimischen Nadelgehölzen wurden viele seltene fremdländische Arten gepflanzt, wie die Schwarz-Kiefer (*Pinus nigra*), die Weymouths-Kiefer (*Pinus strobus*) und der Abendländische Lebensbaum (*Thuja occidentalis*). 1810 ist die Beschaffung weiterer nordamerikanischer Koniferen beschrieben. Dazu gehörten die Amerikanische Rot-Fichte (*Picea rubens*), die Balsam-Tanne (*Abies balsamica*) sowie die Kanadische Hemlock (*Tsuga canadensis*). Reinecken hatte diesen Bereich ab 1874 umgestalten bzw. weiter ausgestalten lassen. So weist die Geländemodellierung des Pinetum wiederum äußerst fein differenzierte Strukturen auf.

Es setzt sich aus etwa acht bis zehn, meist ovalen Erhebungen von 0,3 Meter bis nahezu einem Meter Höhe zusammen. Auffallend ist, dass sämtliche Gehölzgruppen des Pinetum ähnlich der Gestaltung im Blumengarten auf diesen Erhebungen angelegt wurden. Eine Vielzahl der hier vorhandenen Nadelhölzer überstand den sehr strengen Winter 1928/29 nicht. Eine grundlegende Verjüngung des Koniferenbestands wurde vor knapp 15 Jahren durchgeführt, um das Pinetum als Sonderbereich des Greizer Parks wieder herauszuarbeiten und langfristig zu erhalten.

Jenseits der Luftbrücke [6] befindet sich die links der Weißen Elster gelegene »Neue Welt« [8] und das Tal der Elften Stunde [9], die bereits um 1800 und später nach dem Petzold'schen Plan (1873) in den Park einbezogen werden sollten. Die hölzerne Konstruktion der Luftbrücke wurde im Winter abgebaut und eingelagert, daher erhielt sie ihren Namen. Sie wird erstmals 1802 in den Archivalien erwähnt und musste mehrfach erneuert werden. Die heutige Brücke von 2005 orientiert sich gestalterisch an der Geländerform der letzten Holzbrücke der Zwanzigerjahre.

Von der Luftbrücke führt der Weg zunächst weiter entlang der Weißen Elster und mündet in den Dammweg, der parallel zum Binsenteich verläuft. An der Luftbrücke wird der Weg ein kurzes Stück von einer vor 1800 gepflanzten Lindenallee, der Seufzerallee [7], begleitet. Es handelt sich um eine aus Winterlinden bestehende, so genannte »bedeckte Allee«, deren Kronen geschlossen sind. Ihr geschlängelter Verlauf ist eher selten in der frühen landschaftlichen Gartenkunst. Altersbedingt ist sie heute nicht mehr vollständig erhalten. 2005 erfolgte ein umfangreicher Sicherungsschnitt mit dem Ziel, die Allee als seltenes originales Zeugnis zu erhalten.

Auf der Trödenwiese am linken Elsterufer wurde 1830 die heute nicht mehr vorhandene »Hirschkirche«, ein Heumagazin, »auf Art eines altgotischen Tempels« nach einer Zeichnung von Wilhelm Matthes gebaut.

Weiter dem Rundgang folgend, bieten sich vom Weg am Binsenteich schöne Ausblicke auf die Seufzerallee, aber auch zurück auf das Obere Schloss [23] und in den Park. Der Binsenteich, der schon vor der Parkgestaltung vorhanden war, wurde bereits zu Beginn der landschaftlichen Gestaltung des Elstertals Anfang des 19. Jahrhunderts mit Hilfe einiger Baumgruppen- oder Alleepflanzungen einbezogen. Rudolph Reinecken wandelte ab 1873 seine eckige Form mit geradlinigen Ufern,

Hammerscheune

eingefasst von drei Dämmen, als eine der ersten Maßnahmen der Parkgestaltung in eine oft als »Eichenblattform« bezeichnete Gestalt um. Für die Teichufer sah er eine reichhaltige dendrologische Ausstattung vor, die nicht unbedingt der üblichen Zonierung eines Landschaftsparks entsprach, bei der die weiter entfernt liegenden Parkbereiche eigentlich schlichter gestaltet wurden. So finden sich am Ufer zum Beispiel Sumpfzypressen (*Taxodium distichum*), die Ungarische Eiche (*Quercus frainetto*), Trauer-Birken (*Betula pendula ›Tristis‹*) oder Platanen (*Platanus x hispanica*) und die gelbblühende Rosskastanie (*Aesculus flava*). Kleine Nebenwege mit Sitzplätzen erschließen das Ufer und bieten schöne Ausblicke über den See.

Am Ende der Seufzerallee befand sich der ehemalige Rosengarten, der 1926 vom Verein Deutscher Rosenfreunde, Ortsgruppe Greiz, angelegt wurde. Den Entwurf hierfür zeichnete der seit 1903 über 50 Jahre im Greizer Park beschäftigte Parkgärtner Franz Reiher, der schon 1920 die

Pläne für die Blumenbeete im Blumengarten und Pleasureground vorgelegt hatte.

Der Weg führt weiter bis zu den linker Hand liegenden Hammerwiesen mit der um 1790 errichteten Hammerscheune [10], einer Heuscheune, die 1989 wegen Baufälligkeit abgetragen werden musste und zwei Jahre später originalgetreu wieder aufgebaut wurde. Der Blick von hier in das Elstertal ist heute nicht mehr möglich, weil auf der außerhalb des Parks gelegenen Sauwehrwiese nach 1945 ein Pappelwald gepflanzt wurde. Damit ist der fließende Übergang in die angrenzende Landschaft des mäandrierenden Elstertals mit seinen steil aufragenden, bewaldeten Hängen und damit auch die spannungsvolle Beziehung zwischen gestalteter und natürlicher Landschaft nicht mehr gegeben.

Der Parkrundgang setzt sich auf der Ostseite des Binsenteichs und parallel zur Eisenbahnstrecke Gera-Greiz-Weischlitz fort. Auf der ersten, von hier sichtbaren Insel im Binsenteich steht das 1874 errichtete Schwanenhaus [13], eine Holzscheune in Gestalt eines Fachwerkhauses, die der Überwinterung der Wasservögel und zur Futteraufbewahrung dient. Früher führte vom Ufer noch ein kleiner Steg hinüber zur Insel.

Der Gehölzbestand zwischen dem Weg und der Bahnlinie, die linker Hand auf der hohen Böschung verläuft, ist die Bahnmaskierung [14]. Als im März 1872 die Erlaubnis zu den Bauarbeiten gegeben wurde, hatte man sich auf die einzig mögliche Trassenführung zur Umgehung des Greizer Parks verständigt, die allerdings auch die aufwendigste war. Der Bahndamm wurde von der Neumühle im Norden entlang des Reißbergs und weiter durch den Tunnel unter dem Schlossberg in das Stadtgebiet geführt. Die zum Bau der Bahntrasse erforderlichen Abholzungen im fürstlichen Park waren mit dem Jahr 1872 überwiegend abgeschlossen. Carl Eduard Petzold war mit einem Entwurf für die Wiederherstellungsarbeiten im Park beauftragt worden. Er hatte zu dieser Zeit bereits ein Gutachten über die Führung des Bahndamms abgegeben, dessen Vorschläge zu Grunde gelegt wurden. Der dann nach Greiz berufene Rudolph Reinecken bemerkte zur Anlage der Bahnmaskierung in seiner 1924 verfassten Schrift *Zur Geschichte des Greizer Parks*: »[…] und nun wurde der von mir schon abgesteckte neue Plan mit zeitweise über 100 Arbeitern so schnell zur Ausführung gebracht, dass ich schon im Winter 1873/74 eine Anzahl großer Bäume mit meinem neu konstruierten Verpflanzungswagen setzen, und die Hauptmasse der gesamten Bepflanzung der neuen Anlage im Frühjahr 1874

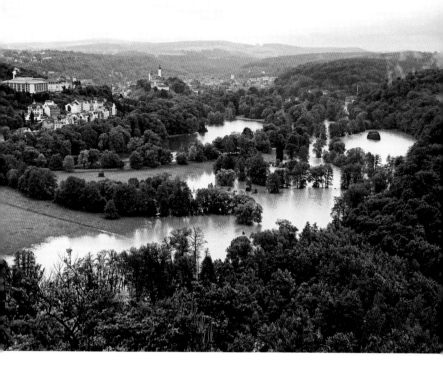

Greiz, Hochwasser im Juni 2013

pflanzen konnte.« Um die Funktion der Bahnmaskierung aufrechtzuerhalten, waren 1997/98 Verjüngungsmaßnahmen nötig, um eine bessere Durchmischung in Bezug auf die Größe und das Alter der Gehölze zu erreichen. Zwischen den älteren Buchen, Linden, Bergahornen, Hainbuchen und Eichen wurden dafür Auslichtungen vorgenommen und junge Gehölze, beispielsweise Buchen, neu angepflanzt.

Der Weg führt weiter vorbei am so genannten Rindenhaus [15], einem 1961 entstandenen Unterstellhäuschen. Der Name rührt noch vom Vorgängerbau, einem kleinen Gartenpavillon, dessen Außenwände mit Baumrinde verkleidet und namensgebend für das Gebäude waren. Es war seit 1920 an gleicher Stelle vorhanden und gemeinsam mit einem ovalen Schmuckbeet von Reinecken als überdachter Freisitz angelegt worden. Zuvor hatte in diesem Bereich seit 1850 ein Schweizerhaus als Parkarchitektur gestanden, das auf Grund des Bahnbaus versetzt werden musste und später abbrannte. 2007/08 wurde die Ge-

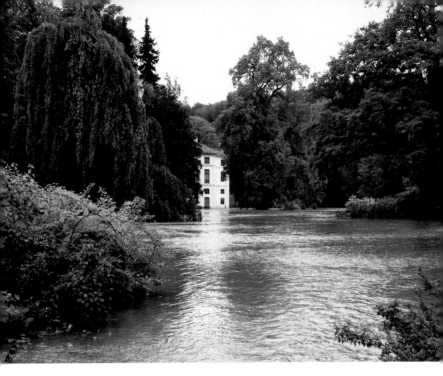

Hochwasser 2013, auch das Erdgeschoss des Sommerpalais wird am 3. Juni nicht verschont

staltung des Platzes mit dem Schmuckbeet nach dem Reinecken-Entwurf wiederhergestellt. Im Beetmittelpunkt findet sich die Kaskadenrose ›*Minnehaha*‹, die von zwei Rhododendren ›*Dora Amateis*‹ flankiert wird. Am Rand wechseln sich rote und weiße Zwergrosen ab.

Der Parkrundgang kreuzt den vom Osteingang kommenden Weg mit der zum Binsenteich führenden Lindenallee. In dem von kulissenartig gestaffelt gepflanzten Baumgruppen und Solitärgruppen auf malerischen Wiesen dominierten Mittelteil des Parks bieten sich bemerkenswerte Sichten auf das Sommerpalais, das Pinetum oder das Obere Schloss [23] und zurück auf das Weiße Kreuz [12]. Heinrich XX. ließ es 1838 auf einem weithin sichtbaren Felsen am Abhang des »Brand«, der diesen Teil des Elstertals nach Norden hin abschließt, zur Erinnerung an seine früh verstorbene Gemahlin Sophie errichten.

In einer dichten Gehölzgruppe, im so genannten Pleasureground, angekommen, führt der Rundgang nach links vorbei an einer mächti-

Hochwasser 2013, bis weit in den Unterbau ausgespülter Weg

gen Buche zur 1787 gebauten Rotunde [16]. Fürst Heinrich XI. hatte sie ursprünglich für seine japanische Porzellansammlung erbauen lassen. 1822 wurde sie in eine katholische Kapelle umgewandelt und 1926 zu einer Gedächtnishalle für die Gefallenen des Ersten Weltkrieges umgestaltet. Die Skulptur des sterbenden Kriegers stammt vom Dresdner Bildhauer Karl Albiker. Die von Hecken gefasste Platzgestaltung um die Rotunde geht ebenfalls auf diese Zeit zurück.

Wieder nach Süden, also nach rechts, gelangt man in den Bereich des aufwendiger mit Blumenbeeten und Blühsträuchern gestalteten Pleasureground zurück, von wo aus man noch einmal den Blick über den Rosenstern zum Sommerpalais schweifen lassen kann. Hinter der dichten Bepflanzung linker Hand befindet sich die Parkgärtnerei mit Betriebshof, von wo aus die Pflege des insgesamt 42 Hektar großen Parks organisiert und durchgeführt wird und der Ausgangspunkt des Rundgangs wieder erreicht ist.

Kunsthistorische Bedeutung des Sommerpalais und Fürstlich Greizer Parks

Das Sommerpalais Greiz ist ein in Thüringen einzigartiges Zeugnis der frühklassizistischen Frankreichrezeption im Zeitalter der Aufklärung. Bereits seit dem 16. Jahrhundert hatte die französische Architektur deutsche Bauherren und ihre Architekten beeinflusst. Vor allem barocke Lustschlösser und ihre regelmäßigen Gartenanlagen, die heute oft vereinfachend als »französische« Gärten bezeichnet werden, bezeugen in ihrer Vielzahl die stilprägende Ausstrahlung Frankreichs. Das Greizer Sommerpalais unterscheidet sich von diesen Anlagen deutlich. Der Bau orientiert sich nicht an den oft mehrteiligen Lustschlossanlagen des frühen 18. Jahrhunderts. Vielmehr standen die Landhäuser (*maisons de plaisance*) und Stadt-*hôtels* des französischen Adels Pate. Diese Bauten hatte der Bauherr Heinrich XI. während seiner Prinzenreise kennen gelernt und intensiv studiert. Als er an die Errichtung seines Sommersitzes ging, ließ er eine bestehende Dreiflügelanlage abtragen und einen einflügeligen Bau errichten. Eine dezent gegliederte, breit gelagerte Fassade ersetzte den hierarchisch gestaffelten Bau, der letztlich ein absolutistisches Herrschaftsverständnis repräsentierte.

Als frühklassizistischer Neubau steht das Sommerpalais noch nicht für die von Antike-Zitaten geprägte deutsche Architektur der Goethezeit. Entscheidende Einflüsse auf die Fassadengestaltung sind stattdessen in den aus dem französischen Barock hervorgegangenen schlichten Gliederungssystemen zu suchen. Eine klare Wandgliederung prägt auch die Innenräume des Sommerpalais. Insbesondere die beiden Säle fallen mit ihren monochromen Fassungen durch eine geometrische Raumgliederung auf, die fast ausschließlich plastisch ausformuliert ist. In der Wandgliederung wie auch in den Details der Stuckornamentik ist eine deutliche Abkehr vom Formverständnis des Barock zu beobachten. Die Abweichungen von der Symmetrie sind teils sehr dezent. Es gibt sie nur im Bereich der figürlichen oder floralen Ornamentik in den dafür vorgesehenen Wandfeldern.

Hinsichtlich des Gebäudetypus ist das Sommerpalais eine Kombination aus Nebenresidenz und Orangerie. Die Beletage nimmt alle für Zeremoniell und Repräsentation notwendigen Räume entlang einer Enfilade auf. Im Erdgeschoss befindet sich der Gartensaal, der zwar ab 1783 wohl nicht mehr tatsächlich als Winterungssaal genutzt wurde, in

seinem unmittelbaren Bezug zu den davor aufgestellten Pflanzen aber als solcher wahrgenommen werden musste. Auf diese Weise wird die symbolträchtige Orangerie zum Auftakt der repräsentativen Raumfolge.

Der Greizer Park zählt in Deutschland zu den bemerkenswertesten Leistungen landschaftlicher Gartenkunst des späten 19. Jahrhunderts. Er war mehrfach und schon seit dem beginnenden 20. Jahrhundert Gegenstand gartentheoretischer Betrachtungen. Dabei stand meist die Planungsleistung Carl Eduard Petzolds von 1873 im Vordergrund und die Auffassung, dass Rudolph Reinecken nach dessen Entwurf gearbeitet habe. Jüngeren Forschungen zufolge ist der Greizer Park aber eine zum größten Teil eigenständige Leistung Reineckens, die er in enger Abstimmung mit seinem Dienstherrn Fürst Heinrich XXII. erbrachte. Auf dem schon seit Beginn des 19. Jahrhunderts entstandenen und stets erweiterten Grundgerüst von Gehölzen aufbauend verwirklichte er einen Landschaftsgarten, der das Prinzip der Zonierung von intensivem Blatt- und Blütenschmuck nahe des Gebäudes hin zu einer am Bild der Natur orientierten Gestaltung im eigentlichen Park weiter verfolgt. Allerdings lässt Reinecken die Grenzen der einzelnen Zonen ineinanderfließen und verschiebt sie zu Gunsten einer weiträumig gezeigten Gehölzvielfalt. Auf einen sehr hochwertig und intensiv mit Blumenbeeten ausgestatteten Blumengarten südlich des Sommerpalais folgt ein mit weiteren Blumenbeeten, Ziersträuchern und Blumenzwiebeln geschmückter, weiträumiger Pleasureground, der mit einer feinen und aufwendig ausgeformten Bodenmodellierung versehen wurde. Dieser Bereich lässt sich im Wesentlichen in dem zwischen Sommerpalais, Luftbrücke, Eingang Schwarzes Tor und Parkhaupteingang eingespannten Terrain lokalisieren. Doch noch am Ufer des gesamten Binsenteiches finden sich dendrologische Besonderheiten mit kontrastierenden Blattfarben und Wuchsformen, bevor eine wesentlich schlichtere Gestaltung des Parks in die freie Landschaft des Elstertals überleitet. Reinecken veröffentlichte seine praktischen Erfahrungen, die er mit der erfolgreichen Verpflanzung von Großbäumen gewonnen hatte und für die er selbst mehrere Verpflanzwagen konstruierte, in einer 1877 erschienenen Schrift »als Beitrag zur bildenden Gartenkunst«. Für einen seiner Verpflanzwagen erhielt er auf der Internationalen Gartenbau-Ausstellung 1875 in Köln einen ersten Preis.

Das Pinetum stellt dabei eine Besonderheit dar. Es ist eine frühe, botanisch motivierte Nadelgehölzsammlung, die ausgestattet mit kleinen

Schildern außerdem Schaucharakter hatte. Im Hinblick auf den Entstehungszeitpunkt vor 1783 gehört dieser Bereich zu den frühen Bemühungen in Thüringen, sich der landschaftlichen Gartenkunst anzunähern. Ähnlich wie im 1779 entstandenen Herzogingarten in Gotha wurde versucht, Symmetrien und Geradlinigkeit zu vermeiden, man war aber von weit geführten und eleganten Schwüngen der Wege und großzügigen Gartenräumen mit tiefen Sichten noch weit entfernt. Die schon zu Beginn des 20. Jahrhunderts einsetzende wissenschaftliche Beschäftigung mit dem Greizer Park beispielsweise durch Hans Rose 1936 oder Ilse Stappenbeck 1939 sicherte dem Park die entsprechende Würdigung und Erhaltung. Einer in der Intensität schwankenden, aber kontinuierlichen Pflege über Jahrzehnte hinweg ist der bemerkenswert gute Erhaltungszustand des Parks zu verdanken. Nur wenige Gärten hatten das Glück, in so geringem Maße Umgestaltungen oder gar Verluste hinnehmen zu müssen. Auch dieser Aspekt trägt zur besonderen Stellung und gartenhistorischen Bedeutung des Greizer Parks unter den Gartendenkmalen Thüringens und Deutschlands bei und wurde durch die 2009 erfolgte Aufnahme als Parkanlage von nationaler Bedeutung unterstrichen.

Aufgaben und Ziele im Sommerpalais und im Fürstlich Greizer Park

Die Stiftung Thüringer Schlösser und Gärten sieht als Eigentümerin des Sommerpalais Greiz und des Fürstlich Greizer Parks ihre Aufgabe nicht nur im Schutz, der Erhaltung und Pflege des wertvollen historischen Kulturgutes aus Palais und national bedeutsamem Park, sondern auch in einer angemessenen kulturellen Fortentwicklung der Anlage durch die geeignete Nutzung und eine entsprechende bauliche und gärtnerische Unterhaltung. Hierzu zählt die Festlegung der Schwerpunkte in konservatorischer und restauratorischer Hinsicht, wie auch die konzeptionelle Fortentwicklung der angemessenen Präsentation im Einklang mit der denkmalpflegerischen Zielstellung.

Durch die verschiedenartige historische Entwicklung von Sommerpalais und Park sind heute zwei architektonisch und künstlerisch selbständige Kunstwerke entstanden, die aus verschiedenen Epochen stammen und damit ästhetisch unterschiedliche Ansprüche artikulieren. Andererseits ergänzen sich diese Teile zu einem gesamtheitlichen höfischen Kunstwerk aus Bauwerk und Garten, aus Einzelmonumenten und Pflanzen, aus gestalterischer Konzeption und souveränem Mäzenatentum im Ergebnis einer bis 1918 ganzheitlichen Entwicklung. Die konservatorische Zielstellung muss daher seitens der Stiftung Thüringer Schlösser und Gärten sehr differenziert und dennoch ganzheitlich formuliert werden.

Für das Bauwerk und Raumkunstwerk des Sommerpalais ist die Tatsache entscheidend, dass es sich um ein seltenes und zugleich vollständig erhaltenes Architekturwerk der Louis-XVI-Epoche handelt, das in einer für Mitteleuropa einzigartigen Vollständigkeit und Qualität erhalten blieb. Für die Entstehung dieses Bauwerkes sind die historisch nachvollziehbaren Bauphasen von 1769 und 1778 von entscheidender Bedeutung. Hinzu kommt die Überformung des Gartensaals bis 1783. Bei allem Respekt vor den späteren Veränderungen im Rahmen der Kontinuität höfischen Lebens bis 1918 müssen daher die künstlerischen Leistungen dieser Louis-XVI-Epoche höher bewertet werden als jüngere Bauphasen und in allen Abwägungsprozessen eine deutliche Bevorzugung genießen. Die Stiftung Thüringer Schlösser und Gärten muss daher für das Bauwerk die Erlebbarkeit und Nachvollziehbarkeit der prägenden Epoche des späten 18. Jahrhunderts sowie ihrer archi-

tektonischen und künstlerischen Aussage zum Maßstab konservatorischer und planerischer Entscheidungen setzen. Dort, wo die ursprünglichen Zeugnisse verlorengegangen sind, können allerdings jüngere Ergänzungen im Sinne einer Lückenschließung der Gesamtkonzeption des 18. Jahrhunderts gleichwertig an die Seite treten.

Anders verhält es sich beim Park. Hier verbietet sich auf Grund eigenwertiger jüngerer kreativer Leistungen eine zerstörerische Wiedergewinnung des zeitlich analogen Zustandes zum Sommerpalais im Stile der Louis-XVI-Epoche. Entscheidend ist dabei die hohe Qualität der ab 1872 unter Petzold und Reinecken betriebenen Neugestaltung der Parkanlage als Landschaftsgarten im neuklassischen Stil und ihr kontinuierlicher Erhalt in allen Grundzügen bis in die Gegenwart. Im Gegensatz zu anderen historisch bedeutsamen Thüringer Garten- und Parkanlagen erfolgte die Pflege und Instandhaltung des Greizer Parks auch nach den beiden Weltkriegen in Fortführung der Tradition der Pückler-Schule relativ kontinuierlich. Dennoch konnte die Überalterung bestimmter Gehölzbestände mit Veränderungen vor allem in den Randbereichen nicht verhindert werden. Diese Eingriffe im Rahmen der Parkpflege wieder zurückzuführen, soweit sie das ursprüngliche Erscheinungsbild in seiner konzeptionell beabsichtigten »inneren Geschlossenheit und natürlichen Haltung« beeinträchtigen, muss daher Aufgabe der Stiftung sein.

Im Rahmen mehrjähriger Instandsetzungsmaßnahmen war dieses Ziel im Mai 2013 weitgehend erreicht, als drei Wochen später ein verheerendes Elsterhochwasser Blumengarten und Pleasureground nicht nur überflutete, sondern auch einen Großteil der historischen Bepflanzung in den reißenden Fluten mitriss. Die nächsten Jahre werden der Beseitigung dieser Schäden unter Wahrung des sprichwörtlich traditionsreichen Greizer Parkpflegemodells gewidmet sein.

Das Ziel der gartendenkmalpflegerischen Behandlung des Greizer Parks besteht darin, diese Anlage in ihrer Raumstruktur, in ihrer Wirkung und ihrer gartenkünstlerischen Aussage entsprechend dem nach 1873 entwickelten Konzept und Zustand zurückzugewinnen. Das bedeutet, dass gemäß sorgfältiger Analyse der Archivalien die unter Rudolph Reinecken ausgeführte Anlage als Ziel aller Pflege zu gelten hat. Dabei kommt dem Parkplan von Wilhelm Scholz aus dem Jahr 1931, der offensichtlich als Bestandsplan zu bewerten ist, angemessene Bedeutung zu. Die denkmalpflegerische Rahmenzielstellung hat dabei der bestandsmäßigen Entwicklung besondere Berücksichtigung zu

schenken, da die konzeptionell als Grundlage dienende Petzold'sche Planung nur teilweise umgesetzt wurde und in der tatsächlichen Ausführung in eine eigenständige Greizer Parktradition mündete, die bei aller Individualität auch höchsten Maßstäben Rechnung trug.

Die Pflege und Wiederinstandsetzung des Kulturdenkmals Greizer Park ist eine denkmalpflegerische und konservatorische Aufgabe von höchstem Anspruch, die auch weiterhin kontinuierlich verfolgt werden muss und in die die Belange des Naturschutzes einzubeziehen sind. Stellt doch etwa die artenreiche Feuchtwiesenflora während ihrer Blütezeit zugleich ein wichtiges Gestaltungselement dar. Einseitige Behandlungsziele, die nur der vordergründigen Betrachtung eines konservierenden Arten- oder Biotopschutzes entsprechen, würden zum Verlust des Kulturdenkmals führen. Insofern kann auf die Erfolge des in die Parkpflege eingebundenen Naturschutzes der letzten Jahre zurückgegriffen werden.

Das zentrale Ziel für die Gesamtanlage in Greiz muss die Wiedergewinnung und der Erhalt der Gesamtanlage sein, wie sie sich bis 1918 entwickelt hat; dies unter besonderer Wahrung der beiden künstlerischen Einzelkomponenten, des Sommerpalais im Louis-XVI-Stil einerseits und des Parkes in der Gestaltung Petzolds und Reineckens andererseits.

Zeittafel

1874	Bau des Schwanenhauses auf einer Insel im Binsenteich
ab 1874	Gestaltung des Blumengartens vor dem Sommerpalais durch Reinecken
1881	Bau des Palmenhauses vor der Orangerie am Parkeingang
um 1900	Neugestaltung einiger Innenräume des Sommerpalais
1918	Abdankung des Hauses Reuß. Sommerpalais und Park gehen an den Volksstaat Reuß, 1920 an das Land Thüringen über
1920	Errichtung des so genannten Rindenhauses am Binsenteich (1961 Neubau)
1921	Gründung der Staatlichen Bücher- und Kupferstichsammlung als »Stiftung der Älteren Linie des Hauses Reuß«
1922	Einweihung des Sommerpalais als Standort der Staatlichen Bücher- und Kupferstichsammlung
1926	Die Rotunde wird zum Ehrenmal für die Gefallenen des Ersten Weltkrieges umgestaltet. Die Großplastik eines gefallenen Soldaten ist eine Arbeit des Dresdner Bildhauers Karl Albiker
1950	Umbenennung des Greizer Parks in »Leninpark«
1971	Gestaltung der Platzanlage am Parkeingang mit der Bronzeplastik des Berliner Bildhauers Jürgen Raue zur Erinnerung an die Befreiung vom Faschismus
1990	Der Leninpark wird wieder in Greizer Park umbenannt
1994	Übertragung von Sommerpalais und Park an die Stiftung Thüringer Schlösser und Gärten
1998 – 2000	Sanierung des so genannten Küchenhauses
2005 – 2011	Gesamtsanierung des Sommerpalais
2006 – 2007	Neugestaltung des Parkhaupteingangs
2011 – 2013/14	Wiederherstellung von Pleasureground und Blumengarten

Die Grafen und Fürsten Reuß zu Greiz

Die Vögte von Weida, Gera, Plauen und Reuß von Plauen Stammhaus Weida:

Erkenbert I. (um 1090–1163/1169), Herr von Weida an der Elster, urkundlich um 1122 Dienstmann im Gefolge des Grafen Albert von Everstein

Heinrich II. der Reiche, Vogt von Weida (urkundlich 1174–1196), drei Söhne: Heinrich III. von Weida, Heinrich IV. von Weida zu Gera, Heinrich V. von Weida zu Greiz

Heinrich V. von Weida zu Greiz (urkundlich 1209–1240), stirbt ohne Nachkommen

Heinrich I. von Plauen, Sohn Heinrichs IV. von Weida zu Gera (urkundlich 1238–1303)

Linie Reuß von Plauen (Jüngere Plauener Linie):

Heinrich I. Reuß von Plauen (urkundlich 1266–1292), Sohn Heinrichs I. von Plauen, begründet nach Erbteilung 1306 die Linie Reuß von Plauen mit Sitz in Greiz, führt als Erster den Beinamen Reuß

Heinrich XIII. Reuß von Plauen (um 1464–1535), seine Söhne Heinrich XIV. zu Untergreiz (1506–1572) und Heinrich XVI. der Jüngere zu Gera (1530–1572) begründen 1564 die beiden späteren Hauptlinien, die Ältere und die Jüngere Linie Reuß. Die Mittlere Linie unter Heinrich XV. zu Obergreiz (1525–1578) stirbt 1616 aus

Ältere Linie Reuß. Haus Obergreiz und Untergreiz:

Heinrich V. (1549–1604), folgt zu Untergreiz 1572

Heinrich IV. (1597–1629), folgt 1604 zu Untergreiz, erhält bei einer Teilung um 1625 Obergreiz, sein Bruder Heinrich V. (1602–1667) erhält Untergreiz

Haus Obergreiz. Die Grafen und Fürsten Reuß Älterer Linie:

Heinrich I. (1627–1681), folgt 1629, selbständig 1647, Reichsgrafenstand 1673,
1. ⚭ 1648 Sibylle Magdalene, Tochter des Burggrafen Georg von Kirchberg,
2. ⚭ 1668 Sibylle Juliane, Tochter des Grafen Christian Günther II. von
Schwarzburg-Arnstadt

Heinrich VI. (1649–1697), folgt 1681 mit seinen Brüdern gemeinsam zu Ober-
greiz 1694, 1. ⚭ 1674 Amalie Juliane, Tochter des Heinrich V. Reuß zu
Untergreiz, 2. ⚭ 1691 Henriette Amalie, Tochter des Freiherrn Heinrich III.
von Friesen

Heinrich II. (1696–1722), folgt 1697, erbt Dölau 1698, ⚭ 1715 Sofie Charlotte,
Tochter des Grafen Johann Kaspar von Bothmer

Heinrich XI. (1722–1800), folgt 1722, erbt Untergreiz 1768, Reichsfürstenstand
1778, 1. ⚭ 1743 Konradine, Tochter des Grafen Heinrich XXIV. Reuß zu
Köstritz, 2. ⚭ 1770 Alexandrine, Tochter des Grafen Christian Karl von
Leiningen-Heidesheim

Heinrich XIII. (1747–1817), folgt 1800, ⚭ 1786 Luise, Tochter des Fürsten Karl
von Nassau-Weilburg

Heinrich XIX. (1790–1836), folgt 1817, ⚭ 1822 Gasparine, Tochter des Fürsten
Karl Ludwig von Rohan-Rochefort

Heinrich XX. (1794–1859), folgt 1836, 1. ⚭ 1834 Sofie, Tochter des Fürsten Karl
Thomas von Löwenstein-Wertheim-Rosenberg, 2. ⚭ 1839 Karoline, Toch-
ter des Landgrafen Gustav von Hessen-Homburg

Heinrich XXII. (1846–1902), folgt 1859, selbständig 1867, ⚭ 1872 Ida, Tochter des
Fürsten Adolf von Schaumburg-Lippe, letzter regierender Fürst Reuß
Älterer Linie, seit 1902 bis zur Abdankung 1918 Übernahme der Regierung
durch Reuß Jüngerer Linie

Heinrich XXIV. (1878–1927), nicht regierungsfähig, mit seinem Tod Erlöschen
der Älteren Linie Reuß im Mannesstamm

Weiterführende Literatur

Schmidt, Berthold (Hg.): Die Reussen. Genealogie des Gesamthauses Reuss älterer Linie und jüngerer Linie sowie der ausgestorbenen Vogtslinien zu Weida, Gera und Plauen und der Burggrafen zu Meißen aus dem Hause Plauen, Schleiz 1903.

Schmidt, Berthold: Geschichte des Reußenlandes, Gera 1923.

Singer, Hans Wolfgang: Verzeichnis der Greizer Kupferstichsammlung aus der Stiftung der Älteren Linie des Hauses Reuß, Berlin 1923.

Stappenbeck, Ilse: Der Park zu Greiz. Seine Geschichte, seine künstlerische Entwicklung und ihre Vollendung durch Eduard Petzold, Zeulenroda 1939.

Becker, Werner: Bemerkungen zu einem Vorgängerbau des Sommerpalais, in: Greizer Heimatkalender, 1962, S. 67–72.

Baier-Schröcke, Helga: Der Stuckdekor in Thüringen vom 16. bis zum 18. Jahrhundert, Berlin 1968.

Zykan, Josef: Der Park von Laxenburg unter Riedl von Leuenstern, in: Mitteilungen der Gesellschaft für vergleichende Kunstforschung in Wien, 23. Jg., Nr. 1, Oktober 1970, S. 4–6 und 23. Jg., Nr. 2, Januar 1971, S. 1–6.

Der Greizer Leninpark, Studien zu seiner Geschichte, Staatliche Museen Greiz 1977.

Becker, Werner: Das Sommerpalais zu Greiz und seine Kunstschätze, Greiz 1983.

Matthausch-Schirmbeck, Roswitha; Brandler, Gottfried (Hg.): Ich lese, male und schreibe ohne Unterlaß … Elizabeth, englische Prinzessin und Landgräfin von Hessen-Homburg (1770–1840) als Künstlerin und Sammlerin, Bad Homburg v. d. Höhe und Greiz 1995.

Brandler, Gottfried: 75 Jahre »Stiftung der Älteren Linie des Hauses Reuß«, in: Der Heimatbote, Nr. 6–9, 1996.

Sommerpalais und Park Greiz, Amtlicher Führer der Stiftung Thüringer Schlösser und Gärten, verfasst von Gotthard Brandler, Eva-Maria von Máriássy und Günther Thimm, München/Berlin 1998.

Reiter, Annette: Erdengötter – Fürst und Hofstaat in der Frühen Neuzeit. Eine Auswahl aus den Bibliotheksbeständen der Staatlichen Bücher- und Kupferstichsammlung Greiz, Greiz 1998.

Der Greizer Park. Garten – Kunst – Geschichte – Denkmalpflegerische Konzeption. Beiträge zu Park und Sommerpalais Greiz, Berichte der Stiftung Thüringer Schlösser und Gärten, Bd. 3, München 2000.

Thimm, Günther: Der Greizer Park, in: Paradiese der Gartenkunst in Thüringen. Historische Gartenanlagen der Stiftung Thüringer Schlösser und Gärten, Große Kunstführer der Stiftung Thüringer Schlösser und Gärten, Bd. 2, Regensburg 2003, S. 77–91.

Büttner, Pia: Adam Rudolph Albini und Anton Bach: Stuckateure im Greizer Sommerpalais, in: Raumkunst in Burg und Schloss. Zeugnis und Gesamtkunstwerk, Jahrbuch der Stiftung Thüringer Schlösser und Gärten, Bd. 8, Regensburg 2005, S. 198–200.

Paulus, Helmut-Eberhard: Die Orangerie am Sommerpalais Greiz – Das Greizer Sommerpalais als Symbiose aus Villa und Orangerie, in: Orangerieträume in Thüringen. Orangerieanlagen der Stiftung Thüringer Schlösser und Gärten, Große Kunstführer der Stiftung Thüringer Schlösser und Gärten, Bd. 2, Regensburg 2005, S. 69–72.

Lorenz, Catrin: Die Orangerie in der Parkgärtnerei des Greizer Parks, in: Orangerieträume in Thüringen. Orangerieanlagen der Stiftung Thüringer Schlösser und Gärten, Große Kunstführer der Stiftung Thüringer Schlösser und Gärten, Bd. 2, Regensburg 2005, S. 73–82.

Schätze der Pflanzenwelt im Greizer Park, Amtlicher Führer Special der Stiftung Thüringer Schlösser und Gärten, verfasst von Jens Scheffler, Eva-Maria von Máriássy und Karli Coburger, München 2009.

Gehrlein, Thomas: Das Haus Reuß Älterer und Jüngerer Linie, Werl 2011.

Das Sommerpalais in Greiz. Forschungsergebnisse und Gesamtsanierung, Berichte der Stiftung Thüringer Schlösser und Gärten, Bd. 10, Petersberg 2012.